我愛 SUPER JUNIOR

U0053545

SUPER JUNIOR大蒐秘

我愛SUPER JUNIOR

SUPER JUNIOR大蒐秘

SUPER
JUNIOR

Secret

2

【我愛Super Junior／目錄】

第1章
文龍浩的內心話

SUPER
JUNIOR

Secret

第1章　文龍浩的內心話

■ Super Junior們都是很可愛的弟子　文龍浩老師

如果想知道Super Junior練習生時代的故事，直接詢問他們的指導老師，也就是聲樂教師文龍浩先生是再好不過了吧。

文龍浩也是東方神起、Super Junior的恩師，至今已擁有超過1300位學生，當中有東方神起的「允浩」和「俊秀」以及Super Junior，其他還有少女時代的成員等得意門生，文龍浩曾教過的大牌明星數不勝數。

文章中，文龍浩透露了Super Junior練習生時代的故事、S.M.Entertainment的內幕，以及本人也是歌手的文龍浩自己本身的甘苦談。

■ 練習生時代留給老師的印象

實際上有被文龍浩先生教過的Super Junior成員有……希澈、晟敏、藝聲、起範、韓庚、

銀赫、東海、利特這些人吧！

當初教他們的時候，東方神起正要出道，文老師在S.M.Entertainment聲樂教師的合約也快到期，因此Super Junior中還是有幾個孩子是他沒教過的。

希澈給老師的印象非常深刻，因為他是從地方上選拔出來的練習生（雖然小時候一直生活在首爾），所以帶有些地方口音。

當然口音是他的個性，也沒什麼不好，但在唱歌這方面，有時也會干擾到發聲和音調。另外，他經常會有一些稀奇古怪的想法，老師在練習的時候有時會向他提問，得到的答案是完全預料不到的，或是八竿子打不著的話，為了這事希澈還被老師訓過話。

沒想到這一點在之後竟得到充分施展，並成為希澈魅力的一部分，文老師也坦承，當初差點就把他的特色給抹殺了，「我想當時要是對他再寬容一點就好了。」文老師這麼說。

不過，希澈好像已經改正了一部分的地方口音和音調，後來在音樂節目上做主持人，也讓人感覺到他越來越活躍了。

其次是晟敏，他特別可愛，唱功紮實，老師的印象中晟敏一直是眉清目秀的。還有藝聲，藝聲的唱功實在了得。只要聽到他的歌聲，你就明白為什麼會選中他，為什麼他會成為公司

的練習生。刻苦努力不說，性格還非常開朗，是個好孩子。

從國外來的起範，穿衣服的風格跟其他的練習生不一樣，斜著戴帽子，很有嘻哈族的感覺，還穿著寬寬大大的褲子混在練習生中……製造出一種老么的氛圍，非常可愛。

然後是銀赫。銀赫是文老師的弟子俊秀的好朋友，在老師的印象中，他總是跟俊秀一起來上課，形影不離。兩人一直像兄弟一樣。都是喜歡搞惡作劇的孩子，都熱愛足球。但因為住得都比較遠，所以比其他的學生上課要來得晚一些。來的時候一問他們：「今天做了什麼才過來的？」大多數時候會說去踢足球了，看來真的是很喜歡足球。

他們不會踢太長時間，只稍微熱熱身就來上課，雖然很想運動，但音樂課不快點來上也不行，所以踢完足球後，就連換運動衫的時間都沒有了吧。他們倆因為家遠，又愛運動，所以有時候穿著學生制服，有時候穿著運動衫，還經常滿身泥濘的過來上課。

文老師心目中的東海，是一個很可愛的孩子，因為他是鄉下來的，所以一直都非常努力。

東海雖然很喜歡開玩笑，實際上卻意外的是很難親近的那種，給人很有男子漢氣概的感覺。

再來是利特。他是文老師心中非常重要的弟子其中之一。聽他訴說個人的煩心事時，雖然

基本上是不可以的，但老師有時甚至會破例偷偷帶他去喝酒，聽他訴苦。

說到利特的話，那時他已經二十歲了吧？因為是在成人後才第一次碰面，所以曾經請他喝過酒。當然對事務所要保密。說到為何要對事務所保密，因為像是跟練習生一起喝酒，或是隨便將練習生帶出來都是不被允許的。

利特也跟其他的孩子們一樣不努力練習不行，但因為他比其他人來的年長，也需要照顧其他的人不是嗎？那樣的身影非常的迷人，所以也曾經帶他到我常去的酒吧請他喝過酒。

只要看到他的身影就能明白，他不是一個會有許多不滿的孩子。不知道是他是不是生下來就是扮演大哥的宿命，總是讓身旁的人看到他開朗的笑容，應該不會煩惱太多的事情。想必他也不是在非常富裕的家庭，而是在平凡家庭中成長的小孩吧。

和他一起喝酒的時候發現到，他對自己有著「盡可能要做成功」的信念，不過，不管再怎麼努力，有時候順序還是會換，這裡說到的順序，是指出道的順序。

即使他在練習生中是最年長的，但卻是「東方神起」先出道了不是嗎？跟「東方神起」同樣身為練習生，像朋友一樣一起生活，利特比起其他的練習生有著更艱難的處境，雖然和東方神起一起為出道做著準備，但只要有人先出道了，只能等待的期間便變得又更漫長。利特比



起東方神起的成員都來得年長，弟弟們比自己先出道了，像這樣的精神壓力是非常大的。

但即使這樣利特卻沒有放棄，獨自努力著。利特唱歌唱得非常好，不但非常努力，在Super Junior中也扮演著各式各樣的角色。他如此努力當然是為了自己，也是為了其他成員。

因為他是個非常有毅力的男人，就算萬一他不是以Super Junior而是以東方神起出道，或是其他的團體之類的，也會是個能將自己一切處理好的人。

■事務所方面的辛苦

相信本書的讀者，對於韓國方面的音樂及其業界一定非常感興趣，在這裡我們也想跟大家說明一下這方面的內容。

文老師說，在韓國為了要讓偶像能夠出道，需要投入相當多的資金，而且要能夠回收一定程度的收益，也得要到偶像成為家喻戶曉偶像的時候。

即使如此，因為最初幾年投入許多錢，因此在團體相當成功的時候，還是無法賺到許多錢，只是將當初投資的部份慢慢回收回來。在培養大批偶像上花費的功夫，基本上就是在準

備資金這方面。

因為準備的期間很長，相對的投資也就很多，當然藝人們也會盡全力的努力。開始住宿的生活後，花費在他們身上的生活費用相當可觀，授課講師也非常多，因此初期需投入的金錢多到嚇人。

就算偶像順利出道，並有了一定的知名度，但若一個不小心出了什麼問題，被貼上了形象不好的標籤，事務所也有可能因此就一蹶不振。

雖然說事務所是透過培訓偶像來獲取收益，但事務所的孩子們只要出了一點差錯，可能就會讓全體都受到相當大的打擊。

像之前2PM的宰範不是在韓國被停止活動了嗎？這對事務所來說也造成了相當大的損失。因為會有像這種事情發生，因此近年來準備要讓偶像出道的事務所，從準備期間就會開始徹底的管理。

不但會調查家庭背景、畢業的學校……之類的履歷，甚至為了防止一些無法預測的意外，連個人的微網頁（Cyworld之類的）也都透過事務所在管理。如果不這麼做，只要團體中的一人失敗了，便會讓所有人，甚至是對其他準備出道孩子們的人生都會有不好的影響。

像在中的酒駕事件、Super Junior的話，就是最近強仁發生的暴力事件以及酒駕，也許是出於反省的目的，兩人最後都從軍去了。

像這些因個人引起的問題，都給團體帶來了重大的影響。不過像Super Junior的話，一方面成員數多，加上其他成員們都形象良好的持續活動著，因此突然離開的粉絲們應該沒有太多吧⋯⋯

雖然一般的偶像團體因為一個人發生了差錯，而導致整個團體解散的情況也不是沒有，不過幸好Super Junior的成員眾多，所以在某方面來說也可以算是值得慶幸的事。

多虧了其他的成員沒有不好的形象，讓這次嚴重的事件只需要他本身反省改過即可，沒有演變成嚴重得後果。

即使長相出眾又有天分，一旦平常的生活方面被評斷了「這個小孩子不行」，就不會在這個孩子身上投資太多。成功的孩子通常都有些共通的地方，認真又有資質的孩子不一定會成功⋯：真的很努力並專注，並且遵守約定，像這樣的孩子才會成功。因為需要用很多的時間來做準備不是嗎？實力的話在上課中就可以培養出來了，S.M. Entertainment選唱歌唱得好的孩子做為練習生是當然的，但有時候也會憑長相來做選擇，因此培訓期也會變得更長。

歌喉，其次是長相⋯⋯若用這樣的考量來做挑選，就不會需要這麼長的培訓期間。當然若是能選擇跳舞唱歌長相都很優越的人是最理想的，不過在一開始就「很會唱歌」＋「長相出眾」的人並不是那麼的多。所以不論是嚴格的教育或是長時間的培訓，都是有其意義的。

總而言之，不是培訓出Super star就不行，因此對於大型的事務所來說，是相當辛苦的事情。

如果將Junior去掉？變成Super⋯⋯

文老師說，偶像生命結束後，若想要靠音樂繼續生存下去，就必需要有完全不同風格的音樂才行，因此他認為偶像團體的成員們應該有多樣化的音樂性。Super Junior也是聽各種不同音樂培訓出來的。小時候喜歡的音樂，隨著年紀增長也會有不同的感受。小時候喜歡這種音樂，但長大後卻喜歡上另一種風格，像這樣成為歌手後，就會沾染上各種不同的色彩風格。

就算是做為偶像栽培的孩子們，也不會強迫他們一定要聽「偶像歌手的音樂」。比如說，就算喜歡吃泡菜鍋，也不可能每天都只吃泡菜鍋吧？像印度咖哩，連吃都沒吃過因為不喜

歡，因此不去嘗試，這樣就永遠不知道味道了。

總而言之嚐嚐看味道，即使是現在覺得不好吃的東西，長大後也會因為小時候有吃過知道是什麼樣的東西，而不會非常的抗拒。就算不喜歡那味道，長大後也會因為小時候有吃過知道是什麼樣的東西，而不會非常的抗拒。

做人失敗的話，做歌手也不會成功

文老師還曾透露一個祕辛，他談到曾有東方神起的前輩干擾東方神起上課，結果被文老師教訓了一頓，那個團體是在當時一個稱做「BlackBeat」，像H.O.T一樣的五人團體，但最後以失敗收場，好像在出了第一張唱片後，就解散了。

那時東方神起正在上文老師的課，因為文老師不是BlackBeat的老師，他們就在教室前大吵大鬧……就算他們是前輩，也不能那樣做。

那次文老師狠狠的教訓了他們，剛好文老師那時正在教東方神起的成員唱歌，就順便跟他們說：「要是你們也是相同的態度和想法，將來就會變成跟他們一樣的人」。

隊長的決定方式

在「練習生」這樣的大團體當中，也會有選出隊長，用考試的方式，一個月選一次，就像是：「這次的隊長就由你來當看看吧！」這樣的感覺。事務所有什麼事項要傳達給練習生的時候，有時候也會透過隊長去告訴大家。不論年齡，總之讓大家做看看隊長，主要是觀察是否能勝任「把人團結起來」的工作，再決定是否要讓他擔任正式的隊長。

在團體發展到某種程度開始做準備的時候，通常會找年紀較大個孩子談話，決定是否要讓他當隊長，具備當隊長資質的孩子，需要在不同場合氣氛下做好隊長的工作。

利特在這方面表現相當不錯，他被選為團員也有這部分的原因。文老師說，比如說像是允浩，他跳舞跳得很好，但這不是他被選為隊長的原因。

利特在身為隊長這部分非常出色，讓成員們幹勁十足……這一塊他非常厲害，很會讓大家產生「我們什麼都辦得到！」的氣勢和勇氣。排除「年齡」因素的情況下，從男人的角度來看，會覺得「這個男人實在相當厲害」，遵守約定第一個到練習室來練習，成為大家的模範，不論是誰看了都會說他是「最努力練習」，因此被選為隊長。

以利特來說，他擁有當隊長的優點。與其說「他跟誰都很要好」，應該說是他跟大家都可以融洽相處，不是只跟某一個人感情特別好。是個對大家都很溫柔的隊長喔！所以他跟每個人的感情都很好。不論是哪個成員都很喜歡他……他有著這樣的優點。

身為隊長他不僅僅是幫助大家解決困擾，而且還常會和成員一個人一個人聊天，問大家「有什麼不順心的事情嗎？」s他就是如此的溫柔體貼。弟弟們只要一有什麼事情，就會立刻前去關心他。雖然在偶像團體中他是年紀最大的，但其實還很年輕，就因為覺得自己是哥哥，所以幫著大家解決煩惱，一直都笑臉迎人。

成為歌手必要的條件

文老師也跟大家分享成為歌手的必要條件！想成為歌手，要先知道歌手到底是在做什麼的人？老師希望大家能夠先理解這件事情再開始做。很會唱歌的人並不算是歌手，因為歌手需要扮演的角色相當多。

舉例來說，有著「感到心痛的人」，歌手就需要代替他們把話表達出來，可以說是像演員一樣；又或者是想要讓誰開心，把人們所擁有的各式各樣感情，更特別去表達出來的人就是

歌手，因此需要努力去了解別人心裡在想什麼，不是只講自己的事情，而是這個人的感受、這樣的事情也可以理解……這般，把他人的痛苦當成自己的事情一般去感受。

當然，歌手還必須要擁有豐富的感情，而且要努力讓歌唱實力深厚，這些的技術都擁有之後，還能不斷努力堅持到最後的人，就一定能成為非常了不起的歌手，偶像如果單靠外表，是無法長久的。

現在的歌手不放眼未來不行，不是將自己的短處隱藏起來去表演，而是應該要把自己不擅長的地方更加努力的去加強。像這樣的人，就算是偶像生涯結束了，也依然可以做一個好的歌手繼續在演藝圈生存下去。

第2章
希澈的秘密

SUPER
JUNIOR

Secret

第2章　希澈的秘密

■ 擁有不輸給女性般貌美的臉孔　希澈

第一次見到他的時候，很多人應該都會覺得他有一張女性般的臉蛋吧。在韓國的節目【至親筆記】中穿女裝亮相的他，讓所有人都目瞪口呆。

穿著中國旗袍現身，自稱是「西希卡（少女時代的潔西卡＋希澈）」，做著各種可愛的動作，跳著少女時代的熱門舞曲「Gee」，如果別人不說他是男生根本看不出來……好像有點說得太超過了（苦笑）。

那麼，趕快來說說希澈學生時代的事情吧。

在小時候從首爾來到江原道這邊的金希澈，在真光國中渡過了他的國中歲月。國中的時候他是個非常開朗的小孩。非常頑皮，很喜歡跟朋友們玩在一起。

希澈的國中老師說，有一次偶然在【強心臟】的節目看到他，感覺他有點「沉不住氣」（笑），這點從以前到現在都沒變。

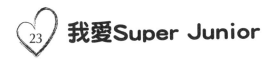

不夠沉著冷靜、說話的方式跟以前沒什麼兩樣，並沒有覺得他是在扮演著什麼角色。

老師認識國中時的他說話也是這個樣子，所以這應該不是演出來的吧？站在老師的立場

他當然是希望希澈能夠成功，所以很擔心他是不是為了要扮演某種角色而不得不有所改變

（笑）……

在國中的時候他的長相就很出色了，雖然他的朋友中也有人會開玩笑的說：「他的鼻子變

得稍微比以前挺（笑）。」他原本就是雙眼皮，大概輪廓比較成熟，給人一種大人的感覺。

從學生時代的照片看來，希澈的長相和現在沒什麼不同，看起來給人調皮搗蛋、老是跑來

跑去的男孩印象。

老師說希澈並不是個很會念書的孩子（苦笑），排名大概是班上的中間。好像沒有特別拿

手的科目。

在韓國要進入高中的時候，一般分成為了要進大學認真念書的「人文類學校」，以及為了

就業而接受專門職業教育的「技能類學校」。

但是一般來說，成績不好是無法進入為了要進大學認真念書的「人文類學校」的。

希澈當時的成績大概是排名班上的中間，老師因為沒有顧慮到他想進入人文類高中的希望，考量的是「如果考試落榜了怎麼辦」，所以為了安全起見，把他送進了技能類學校。

如果是這樣的話，那次或許是他決定進入演藝圈的一個契機！為什麼會這麼說呢，因為技能類學校的時間很自由，有時間對於自己的將來做各式各樣的打算。如果進入文學類學校，會變成每天不拼命念書不行的生活，沒有太多的時間去想這些。

希澈在節目中曾有女裝的打扮，其實他第一次扮女裝是在國三的時候，在校慶時扮了女裝，還被選為真光小姐（希澈的國中是真光國中），得到了大獎。那時候的女裝扮相，應該是她人生中第一次扮女裝吧（苦笑）。

■ 感性又調皮的孩子

此外，還有一件事，韓國不是有「教師節」嗎？國三的時候，希澈媽媽開了一家店。那時候，他沒跟媽媽說就把陳列在店內的商品拿來當作禮物送給老師，因為希澈想要送老師禮物，所以才偷偷從店裡拿了商品過來，雖然這件事情之後也獲得媽媽的理解，但現在想起

來，他是個有時候會做些讓人摸不著頭緒的事情，有時候又非常親切的孩子呀……他就是個這樣的學生。

老師也說，希澈是個喜歡惡作劇、常常打打鬧鬧的孩子，像這樣的學生們，常會在上課的時候造成干擾，因此有一次，老師把他叫到教室外面談話，並罵他說：「不要再鬧了，安靜的上課。」可能因為這樣他開始反省，結果突然就哭了起來。大概是因為被罵之後變得軟弱，也或許是青春期的關係無法良好的控制情緒，所以才哭了起來吧……

由此也可以得知希澈真的是非常感性，因為被老師罵了之後而流淚的學生很少見呢！

出道前跟出道後的希澈，在老師眼中並沒有甚麼不同，那個愛搗蛋……充滿鬼點子的他還是老樣子。有時候會說些搞笑的話、開開玩笑之類的，從那時候開始就是這樣的學生了。

不過這種性格是被培養出來的，還是原本就這樣現在也不得而知。升上國三的時候，不正是培養出自己特性的時候嗎？他也是從小就開始擁有自己的個性吧。

對青少年來說，偶像團體或許是必要的存在，但老師希望他們不只是個偶像團體，而是能夠成為將人生的意義融合在當中，並將這樣的訊息傳達給觀眾的「演員‧歌手」。成夠演唱出

好歌曲的歌手，即使時光流逝也會被尊敬，並留存在人們的記憶中。老師希望他們成為像這般，能夠被人「尊敬」，並留存在許多人記憶中的人。

■ 令人懷念的學生時代

在朋友心中，希澈又是怎麼樣的朋友呢？

他的同班同學表示，最初見到希澈的時候，覺得他是別的星球來的人（笑）。

看起來既不像本地（江原道）人，而且臉色很白，都國一了個子卻還是很小一個⋯⋯因為這樣的感覺，讓人覺得應該是首爾出生的小孩。

沒錯，他是國中的時候，從首爾轉學過來的。雖然還很小只是國一而已，但他一開始給同學的印象就是「漂亮」，和地方上的孩子有很多不一樣的地方，跟其他的同學們也不是很熟的樣子，和他變熟之後才知道，他絕對不是一個性格成熟的人（笑）。

當時，他也會去希澈的家玩，漸漸的和他越來越熟，會發現他是那種想法比較不一樣的人，喜歡一些奇特的事情，也喜歡打電動。日本只要一有新遊戲或卡通推出，他常常就會跑去遊樂中心打電動。

那個時候……「鐵拳」「格鬥天王」這樣的遊戲一推出，他會連角色的台詞都記起來，一邊說著台詞，一邊兩人一起開心的玩著遊戲。

外號「灰姑娘」背後的秘密

同學說，當時完全沒想過希澈會成為藝人。他是在首爾街頭玩樂時被S.M.Entertainment發掘的，不但長得很漂亮，國三的時候，個子也長高了。

不只是身高，眼睛、鼻子、嘴巴全部都很端正，頭髮也長身高又高……看起來真是百分之百女人的感覺唷（笑）。

他在「原州工業高中」的時候外號就是「灰姑娘」了，所以他現在簽名給粉絲的時候也就簽「灰姑娘」（笑）。他的「灰姑娘」稱號是在高中時期誕生的。

對於朋友的出道大吃一驚

同學表示，有一次在看連續劇，看到一個非常神似希澈的人。當時雖然想說：「這人該不

會是希澈吧，那傢伙怎麼可能會變成藝人……但搞不好……」因此同學就上網去搜尋了一下，就發現希澈成為藝人，以及演出連續劇和音樂節目的消息。

因為感到非常不可思議，就用很久沒用的Cyworld發送了訊息給他。

那時候的希澈，是在即將變成超級偶像的時候，因此還連絡得到他，現在的話就聯絡不到了（笑）。

從交通事故發生之後不久，就斷了聯絡……當時有聯絡的時候，會互相報告自己的狀況，也說過「有空的話見個面吧！」那個時候也有問他：「是怎麼會成為藝人的？」

希澈自己跟同學表示：「去首爾玩的時候，在街上被星探發掘了。」並誇耀說：「我自己的粉絲俱樂部已經有30萬名的粉絲了喔！」

在同學心中，希澈本來就很奇怪……（想法不一樣）。即使是在廣播或電視上看到他，也常常會給人一種「四次元」的印象？他原本的個性就真的是這樣。像他這樣子的思維，連說都不用說就是個奇怪的傢伙，是個鬼點子很多的男生（笑）。現在已經完全定型了，雖然看起來有點像節目上被塑造出來的性格，但這就是他原本的樣子。

朋友對希澈的冀望

希澈做為偶像明星，年紀也不小了。通常偶像大概都是20歲上下，但他都28歲了（以韓國的年齡來說）……在韓國來説，做為偶像是有點尷尬的年紀，所以當然不可能一直以團體的身份活動，在Super Junior當中，他所擔當的部份，不論是唱歌的實力或是角色方面，似乎都不是對Super Junior有相當影響力的……

以他現在所具備的音樂素質……要做為歌手或Rap歌手，在往後來看似乎有點困難……雖然感到相當可惜……在韓國，偶像是無法一直在演藝圈存活下去的。但因為他作為藝能界的人來說，是有相當多才華的，或許往後就專門做音樂節目的主持人也不錯。

像是有尹道賢主持的【情書】這般的節目，當個節目的主持人做為自己的活動也不錯。

第3章
始源的秘密

SUPER
JUNIOR

Secret

第3章　始源的秘密

■從高中生崔始源到Super Junior始源

延後出國留學，認真考慮成為藝人

在高中開學典禮那天，始源收到了星探的名片。本來只把這當作是有趣經驗的始源，在接到星探的電話後，再次開始認真考慮「成為藝人」這件事。當始源向父親提出要去參加選拔賽的時候，受到了父親強烈的反對。當時始源正準備前往加拿大、日本留學，但當時「出國留學」在社會上引起相當大的輿論，經過父親友人的勸說，始源的留學計畫暫緩。始源將留學計畫的延後視為自己的機會，希望獲得父親同意的始源，經過幾次的説服，終於獲得參加選拔賽的機會，但父親的前提是──「必須對自己的行為負責，不可以依賴家人」。

2003年，通過Starlight Casting System選拔賽的高二生始源，進入公司當練習生。進入公司，成為練習生的始源，由於父親所説的「對自己負責」而感到沉重的負擔，不過為了獲

得父親的肯定，並證明自己的選擇是正確的，始源決定堅持下去，並且全力以赴。

第一筆收入捐給教會

進入公司約一年以後，以進軍亞洲為前提，公司將始源送到中國進修中文。一句中文也不會說的始源，就這樣開始了在中國的異地生活。經過了一個月，始源才開始聽得懂一些中文，為了可以生活，始源用最快的速度強迫自己學好中文。在中國度過了六個月後，始源再次回到韓國。

雖然想成為藝人的夢想不斷受到質疑，但始源沒有放棄，反而將這些質疑的聲音，轉變為自己的動力。不久後，始源演出了第一部戲劇《1829》，開始有許多人透過這部電視劇認識始源，並且始源也第一次以自己的力量，賺到了屬於自己的第一筆收入。看著自己的存摺，始源不斷地思考該如何運用這筆收入，最後始源決定將自己的第一筆收入捐給教會。間接由牧師口中聽說始源將收入捐給教會的父親，因為始源的舉動而引以為傲，甚少得到父親稱讚的始源，讓父親說是一個值得他驕傲的兒子，得到了父親的認可。

廣告商的寵兒

2005年初，始源成為大型男子團體——Super Junior的第一代，Super Junior 05的成員。出道前幾個月，始源和韓庚在Bum Suk的一場秀中以伸展台模特兒的身份首次正式出現在媒體前。2005年11月6日，始源和Super Junior 05其他十一名成員在SBS的音樂節目《人氣歌謠》中首次登台，表演Super Junior的第一支單曲〈TWINS (Knock Out)〉。Super Junior的首次演出吸引了超過500名粉絲，包括來自中國和日本的國外觀眾。一個月後，Super Junior05發行了首張專輯。Super Junior05的第二張單曲〈Miracle〉告一段落後，經紀公司準備為Super Junior的下一代Super Junior 06招募新人，並計劃讓始源開始獨立活動。

不過計劃在加入第十三名成員圭賢時有所改變——公司宣布Super Junior05正式成為Super Junior，不再更替成員。圭賢加入後，Super Junior所發行的單曲〈U〉得到相當大的迴響，之後於2007年發行的第二張專輯《Don't Don》也得到相當好的成績。

作為Super Junior的成員，始源比起其他成員有更多的機會參與綜藝節目，他頻繁地參與《X-Man》、《情書》等綜藝節目，宣傳自己所在的團體。始源同時也是廣告商的寵兒，代言許多國內外的不同產品。

2008年初，SM Entertainment將始源安排在Super Junior的七人中國子團──Super Junior-M中。這個子團體主要是在華語市場活動，演唱中文歌曲，也將Super Junior的韓文歌曲翻唱為中文版，將韓流傳播到中國。以Super Junior-M為契機，始源在華語圈也獲得了一定的人氣，有更多代言機會，更因此獲得戲劇演出的邀約。

劉德華是救命恩人!?

雖然一開始始源是歌手練習生，但在正式出道之前，始源就參與了許多戲劇的演出。始源的一次正式參與演出是2005年KBS的《1829》，飾演姜尚永的少年時期。隨後始源參與了2006年的韓國電視劇《春天華爾滋》的演出。而始源第一次主演的電視劇則是2007年9月播出的《香丹傳》。

除了電視劇的演出，始源也早早就參與了電影的演出。2006年，始源參與了中、日、韓合作的電影《墨攻》的拍攝工s作，與香港演員劉德華一同演出。在電影拍攝過程中，始源曾經因為高溫與過於厚重的戲服而差點從二樓摔下來，在一樓的臨時演員們都舉著長茅的危急情況下，是劉德華拉了始源一把，此後始源就跟劉德華很親近。經過電影拍攝過

程中的相處，始源後來還得到劉德華的稱讚，說始源是一個很好的演員，對香港的新晉演員是很好的模範。除了劉德華曾救了始源一命的「救命之恩」外，電影殺青後，劉德華還親手雕刻了始源的韓文名字的印章送給他，而始源至今都很珍惜這個禮物。

在《墨攻》之後，始源所演出的電影就是由圭賢之外的Super Junior全員共同演出的韓國校園電影《花美男連鎖恐怖事件》。始源飾演的角色是學生會主席，並且也是恐怖襲擊的熱門人選之一。雖然這部電影沒有得到很高的評價、票房也不甚理想，但4個版本的DVD仍舊全數賣出，打破了排行榜的紀錄。

■Super Junior的外貌一位崔始源

在Super Junior成員的外貌排名中，始源是成員們都認可的外貌排名中不動的一位。始源的俊美，從小時候就已經有跡可循。在韓國網站上，曾經公開始源兒時的照片，從幼稚園到高中畢業的生活照，在在顯示出始源天生的帥氣外表，吸引了許多人的關注。

努力不懈的崔始源

始源認為自己是個不容易感到滿足的人，每次的演出總是會有覺得美中不足的部分，覺得自己還要更加努力。高中的時候，始源曾經去電視台參觀過幾次，懷抱成為藝人的夢想，也是從那時候開始的。「我認為人只有一次生命，所以我希望讓自己成名並做很多的慈善工作」，這就是始源想成為藝人的初衷。

為了能將自己的工作全力做到最好，始源從不放棄任何學習的機會。在始源主演的電視劇《Oh My Lady》開拍前，始源找上了安赫模老師，希望能磨練自己的演技。未曾謀面的兩人，因為始源的一通電話而有了交集。

第一次跟安赫模老師見面時，始源就說：「老師，我可能要接演一齣電視劇，雖然距離開拍時間所剩不多，但我很想得到老師的幫助。」距離開拍不到兩個月的時間，始源與安赫模老師之間沒有默契，老師在一開始也相當猶豫是否要接受始源的請託。但是因為始源是偶像歌手，對於偶像歌手有著一定程度認同的安赫模老師答應了始源的請求。安赫模老師說；「因為我知道這些孩子們經過了數年艱苦的練習生時期，是每個月殘酷淘汰賽的生存者。就算幸運的出道了，還要承受一般人無法承受的滿檔行程和對身體的疲勞轟炸，以及每天跟同

伴們不斷競爭，並且還必須消化這些壓力和情緒。所以我認為如果他有堅定的意志要演戲，或許可以期待他會實現。」

完全不任性的偶像

在安赫模老師看來，如果是年紀輕輕的偶像，那麼有些許的任性是可以被包容的。但在始源身上，完全看不到任性或目中無人的樣子。在老師的眼中，始源是不怕鏡頭，在鏡頭前處之泰然的孩子。他的瞬間反應力強，有著真心接受他人話語的純潔。結合始源的單純、誠信和完全吸收所學，轉變成自己東西的結晶──就是電視劇《Oh My Lady》。一般優秀的演員是把自己需要的東西吸收後，轉化為自己的方式，將它自然的表現出來，就像是這個東西本來就屬於自己一樣。但站在頂端的偶像明星都經過長久的練習生生涯，在成為練習生的期間已經吸收太多的東西，可能沒有多餘的空間去吸收新的東西。但是，始源仍然樂於學習新事物，並且學著了解及使用它。

■ 有著無限能量、橫衝直撞的白羊座

「Super Man」、「完美主義者」、「冷靜而透徹的性格」、「總是很爽朗」，提到崔始源，一般人對他總是有些刻板印象。但如果這些印象是來自於他略微誇張化的形象，那麼現在的崔始源希望能脫離這些刻板印象。橫衝直撞的青春與付出代價換來的華麗人生都足以使人感到負擔，但自始至終爽朗而溫和的25歲青年崔始源，讓人不禁感到好奇。

一個人不會只有一種面向，有時會悲傷、有時疲倦、有時樂觀、有時挫折，始源認為自己不是完美的人。白羊座B型的始源，是有著無限的能量、橫衝直撞的類型。總是做正面思考，因為希望受到關注，所以沒有受到矚目就會不甘心，很懂得社交，和誰都能聊得開，話題很豐富，是同性異性都會喜歡的類型。此外，始源的心思也很細膩。始源說：「就好的方面來說是細膩，就壞的方面來說就是有些敏感，不喜歡在待人時出錯，所以盡量不做對方討厭的事，也希望對方如此。」

25歲的始源，已經開始脫去青春偶像的外衣，開始展現自己的熱情與老練，不僅是始源，Super Junior的成員都是如此。這樣的心態也反映在Super Junior的專輯上。第六張專輯《Sexy, Free & Single》，講述了成熟男性內心的想法，讓人感受到Super Junior的成長。始源

說：「年齡也大了，我們也更成熟了。除了現有的粉絲，也想和更多的人有所溝通、交流。」

善良的男人——崔始源

成為藝人之後，始源一直致力於慈善活動。在2009年Super Junior發行第三張專輯《Sorry,sorry》之後，成為全球性的知名團體。獲得更多的人氣與關注後，始源也常常利用自己的影響力，帶領更多人關心需要被關心的議題。2010年，始源與好友吳建豪及韓國歌手BRIAN組成臨時組合「3RD WAVE」發行專輯，並將專輯收入全部援助非洲貧童。同年，始源也正式被任命為聯合國兒童基金會的宣傳大使，向自己的夢想更進一步。

始源的華麗的挑戰

2011年，始源與東海接受台灣電視台的邀約，演出改編自日本漫畫《SKIP BEAT》的電視劇《華麗的挑戰》。始源在劇中飾演的敦賀蓮是一位擁有出眾外貌和演技的娛樂圈當紅明星，在幼年時與女主角初次見面後，送給其守護石後便杳無音訊。而東海在劇中飾演的不破

上則是為了進入娛樂圈獲得成功而與女友分手，當憑藉完美的外形和天生的性感獲得女粉絲的喜愛時，內心深處卻無法忘記單純女友的角色。

在《華麗的挑戰》拍攝現場，雖然在台灣停留了4個月左右，始源與東海可以懂得簡單的中文，但實際上的語言溝通仍有難度，不過許多中文菜名兩人卻是說的非常標準。始源在片場，最愛的就是「吃便當」和「模仿」所有工作人員、演員和導演的誇張動作，讓拍戲現場瀰漫歡樂氣氛。常看到始源在中午放飯時，就開始搞笑跟工作人員指指手錶時間，哀求說肚子餓了，要吃便當！他透露在韓國拍戲都要自備食物，沒想到台灣劇組都會準備溫暖好吃的便當，讓他們感到驚訝和開心。

愛吃便當與火鍋

喜歡吃辣的始源說，台灣辣和韓國辣不同，每次來台必吃麻辣鍋。最苦惱的事情就是因為愛吃便當和火鍋，所以來台拍戲之後，他從電視螢幕上發現自己變胖了！連在和陳意涵對戲時，始源都會對她說：「你愛吃什麼？我愛吃鴨血、泡麵、蝦子……」讓工作人員笑倒在地。

更加真實的崔始源

相貌端正，成長環境優越，被譽為無懈可擊的「模範男人」的始源，最近為了演繹喜歡虛張聲勢、虛偽且自我感覺良好的頂級明星姜賢敏，在電視劇《電視劇帝王》中形象盡毀。始源說：「雖然演出時有些誇張，但實際上只是更直白地表現出了所有人都有的內在欲望。」

「姜賢敏太愛錢？但有不在乎錢的人嗎？而且藝人是靠在大眾心目中的形象生存，所以在性格上會有一定程度的雙重性。」

繼去年年底播出的《波塞冬》後，時隔一年才重返螢光幕的始源說：「隔了這麼久與觀眾見面，希望能表現出和過去完全不同的面貌。在演出的時候，我用比劇本更極端的方式表現了這個人物，導演和編劇都非常支持我。最近有很多讓大家辛苦的事情，我認為一個能同時讓大家爆笑和嘲笑的人物會減輕人們的壓力。我總是在想哪個地方利用什麼樣的即興演出能給

活潑又親民的始源，不僅是拍攝現場的氣氛製造者，面對現場大大小小的工作人員，始源也都展現他的禮貌與風度。有一次始源到現場卻發現化妝助理不在，還特地詢問現場人員。他的貼心和認真待人的態度，讓整個《華麗的挑戰》劇組都對他讚譽有加。

大家帶來歡笑，所以腦海裡有很多想法。」

自2005年出道後，始源一直是演戲和唱歌雙棲發展。始源說：「這兩項工作，都需要在腦海中構思以表達情感，所以是相通的。不過唱歌的時候我只是團體裡的一個成員，即使有失誤也會有成員掩護，而演戲則不同，需要我獨自一個人承擔所有責任，所以壓力很大。」

對於自己因為家境而獲得關注，始源說希望可以憑藉自己的職業獲得認可，雖然目前很遺憾的在其他方面成為焦點，但始源認為這也是他需要克服的難關。始源堅定地說：「歌手和演員是我一輩子的職業。」

第4章
圭賢的秘密

SUPER
JUNIOR

Secret

第4章　圭賢的秘密

■歌唱實力名列前茅　圭賢

在Super Junior（以下簡稱SJ）的團員中，圭賢年紀最輕。

他跟最年長的利特相差4～5歲，不過他的歌唱實力堅強，在聲勢浩大的13名團員當中名列前茅。他在學生時代就是樂團主唱，他的歌唱實力在當時就已經是公認的了。但是除了會唱歌之外，圭賢在校時是怎樣的學生？在老師面前是怎樣的學生？在好友面前又是怎樣的個性？在老師及與好友眼中的圭賢，圭賢是甚麼樣的人呢？

透過以下的內容，可以讓大家更了解圭賢在人前人後的性格。

電視上的圭賢有時對團員任性、有時展現吸引女性目光的一面，我們可以多方面看到他的魅力。

不過那都是透過螢光幕了解的圭賢，知道成為超級巨星前的他的人應該不多。

在成為SJ的圭賢之前，發生過什麼事呢？想不想窺探一二呢？那麼，一起去看看學生時代的圭賢吧！

■ 高二的班導亦師亦友

圭賢高二的班導，在他一年級時就認識了圭賢，因為他跟圭賢都是足球隊，圭賢主要負責守門，老師負責攻擊，所以在圭賢一年級時他們就很熟了。

圭賢很有運動細胞，個性也很好，老師曾帶他跟其他同學一起去集訓。圭賢出生在一個很有藝術才能的家庭，姊姊主修小提琴。無論是學校的課業或是課後輔導他都有出席，而且圭賢還通過考試考上了慶熙大學。圭賢的功課很好，雖然是大明星，不過學校生活過得跟其他學生一樣充實。

圭賢最拿手的科目是「生物」，老師說二年級暑假有暑期輔導，但圭賢他沒來學校。老師打電話去他家裡，是他父親接的電話，他父親了解情況後便找到他把他帶來學校。他好像跑去遊樂場了，他父親把他交給老師的時候還說揍他沒關係，拜託老師把他教成正直的人（苦笑）。

高中時圭賢在學校就是風雲人物，高三那年他交了女朋友，他父母好像也認識那個女孩子，不過後來他進入演藝圈，有了大批粉絲後，因為粉絲對這種事情很敏感，因此分手分得

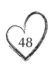

不是很甘願。他們不是感情不好而分手，是為了保護女方不被粉絲騷擾，為了分開後不帶給女方困擾，他們靜靜地分手了！

為了不讓女方因為自己而受傷，只能靜靜地結束戀情，真令人不捨。就算學生時代是普通男孩子，但是一日進入演藝圈就不再是一般人，必定會失去一些東西，愛情就是其中一項，唉！

■ 圭賢成為偶像明星？

高二就接受經紀公司訓練的圭賢，到了高三畢業典禮時加入了ＳＪ，成為第13位成員。

老師開玩笑的說，沒想到他舞跳得那麼好，很會唱歌這點是很早就知道了。看到電視上的他載歌載舞，人類就是經由這種機會成長的。

對老師而言，高中時代的他就是眾多學生中的一員，沒有想到他會加入偶像團體唱歌跳舞吧！

出道後的圭賢，跟出道前沒有什麼不同，「沒什麼很大的改變。不過他似乎比學生時代更懂得自我管理，變帥了。」老師說。

出道後的圭賢，仍是會常常打電話給老師，「逢年過節他都會打電話給我，過年、清明節的時候。教師節、學校活動時我都會叫他回來，不過這次沒有。他每年都會回來學校一、兩次，是一個非常好的學生。」

對於圭賢出道，老師非常高興。他對圭賢說，偶像明星無法做一輩子，要好好練習唱歌才能在演藝圈生存下去。「偶像明星大多只能紅個幾年而已，偶像是瞬間的，但是歌手卻是永遠的，所以我希望他能多練習唱歌，將來成為國民歌手。」

對於ＳＪ在國外也很紅，老師感動到「雞皮疙瘩」都起來了！之前圭賢出車禍時，老師去醫院看過他。病房裡堆滿了粉絲送的禮物，看得老師雞皮疙瘩都起來了。對粉絲而言，偶像等於是宗教。禮物本身也讓老師很驚訝，粉絲們親手寫信放進像膠囊一樣的容器裡，數量多到難以想像。這是一般人做不出來的事，老師這時才深刻體會到這些孩子們在國外也非常受歡迎。

圭賢成功的原因，在老師來看，原因在於歌唱實力好。老師說圭賢應該是因為歌唱得好

才被經紀公司網羅，經紀公司也想培養他成為歌手。（S. M. Entertainment也有演員部門）

總之想當歌手，歌就必須唱得好，圭賢很誠實，也很有禮貌，腳踏實地的他，會成功也不讓人意外。

最後，老師希望SJ的所有團員要注意健康，「健康最重要，他們有很多活動，希望他們能注意健康，再來他們人數很多，希望大家都能相處融洽，只要能設身處地為對方著想就不會吵架，要互相幫助、注意健康……這是我想對他們說的話。」

網站。偶爾偶像本人還會直接回答。

這裡介紹一部分圭賢回應的留言。

大家知道「UFO TOWM」嗎？這是一個粉絲可以留言給偶像團體，非常受粉絲們喜愛的

★☆圭賢搞笑的UFO TOWM留言☆★

粉絲　圭賢，你好帥！

圭賢　是啊，超帥！

粉絲　你第一次喝酒是幾歲？

圭賢　知道這個要做什麼？

粉絲　圭賢是永遠的老么。

圭賢　永遠的老么要先問過厲旭！

粉絲　我要瘋狂了！

圭賢　那就瘋吧！

粉絲　哥哥，我明天要去日本留學 TOT

圭賢　不要去，TOT

粉絲　哥哥的雙眼皮手術非常自然，哥哥最帥。

圭賢　我也這麼認為，我最帥。

粉絲　東海哥哥～～我們去看音樂劇～～（笑）

圭賢　我不行嗎……

粉絲　我平均進步了20分！

圭賢　哇啊！過來這裡，我給你抱抱！

粉絲　　圭賢，你多少也要上電視吧！

圭賢　　哥哥們不讓我跟TOT

粉絲　　為什麼只有我沒有收到回信？手機快被我摔壞了。

圭賢　　看來你家很有錢喔！

粉絲　　可愛的圭賢，今晚我們夢中見。

圭賢　　我今晚不睡覺。

粉絲　　你屬於我一個人。

圭賢　　我只屬於我自己。

■ 圭賢學生時代的死黨

「我想知道全部的圭賢～～～～」有這種想法的人應該很多吧！那麼，私底下的他是怎樣的人呢？怎麼度過他的學生時代？還有，出道前後有什麼差別呢？接下來就為各位讀者朋友們獻上他的死黨才知道的圭賢。

說到圭賢的死黨在學校見到圭賢的第一印象，「有點像混混。」死黨這麼說。那時他去各班串門子，調皮搗蛋。總之他無論做什麼都很引人注意。

剛開始與圭賢只是一般朋友，真正走在一起是從他們一起組團開始，一起唱歌，一起搞樂團，常常見面才變成死黨。

死黨說他們會跟家裡的人說去圖書館，然後兩個人跑去遊樂場玩（笑），圭賢很喜歡玩遊戲機，也常去網咖，他總是玩星海爭霸StarCraft（※）。

※星海爭霸StarCraft：三個種族各有各自的內政、軍事型態，爭奪勢力範圍，在韓國很受歡迎的電腦遊戲。

圭賢出道前，跟同學都在學校附近玩。圭賢很喜歡星海爭霸，跟星海爭霸的專業玩家們感情很好。他們的宿舍在江南，同學們也會去那邊找圭賢玩。圭賢的嘴巴跟小孩子一樣，他喜歡吃熱狗、速食。以前他跟同學一起吃學校的營養午餐，碰到不太愛吃營養午餐的同學，圭賢總是很開心地幫他把午餐吃完，很孩子氣呢！

玩樂團的時候，圭賢常唱日文歌，他們最喜歡的樂團是「X-JAPAN」，圭賢不負責樂器，只是唱歌，樂團從國三開始玩到高二。喜歡唱歌的圭賢，聽到同學想組樂團，就主動表示：「我負責唱歌！」實際上主唱對一個樂團也很重要。

他的外在條件好，歌也唱得很好，非常適合。大家一起玩樂團到高二，之後變成一起唸書的同伴。與其說大家想一起當歌手，其實更想一起上大學，變成大學同學呢！

同學們聽到圭賢當了明星，「剛開始覺得有點好笑，因為他加入只有男生的團體SJ。我們這一個世代聽的是H.O.T的歌，他的同學們並不喜歡像SJ這樣的團體，對同年紀的男生也沒有興趣。所以聽到他加入SJ，一開始覺得好笑，他自己也講得很不好意思，不敢炫耀，不過現在則是很引以為傲地努力工作！」

圭賢以前跟現在，「差很多啊，簡單來說……開始賺錢了（笑）。應該比以前有錢了吧。」同學開玩笑說。

圭賢家境很富裕，不過開始自己賺錢後，想法也改變了。開始社會生活後，或許現在的想法也成熟了吧，原本他的個性並不是那麼好（苦笑），但是自從開始現在的工作後，個性也

變得溫和穩健了，變得可以跟任何人親近了吧！

私生活方面，同學說剛出道發行第一張專輯時，大家一起搭地鐵去喝酒，周圍的人還沒認出圭賢，可是現在應該就會被認出來。

常跟圭賢聯絡的同學表示，在電話中不會聊演藝圈的事，並不會因為他是明星就對他另眼相待，電話中就是講日常生活的事，講以前的事。雖然他是別人眼中的偶像，但是朋友就是朋友，就算一起出去玩，圭賢還是圭賢，大家還是一起玩，也會吵架。

同學說，圭賢的父母都是虔誠的基督徒，早上去學校前他母親都會站在門口，握著圭賢的手替他祈禱。圭賢的姊姊住在國外，母親有時會去看他姊姊，陪他姊姊住一段時間，他父母並不是常常在家，就是一個很普通的家庭。

因為圭賢的培訓時間很短，沒多久就出道了，可說算很幸運。圭賢一開始並不是加入S. M. Entertainment，聽說有一個叫做Park Sun Joo的女歌唱老師想要帶圭賢加入金範秀的經紀公司，但是圭賢卻選擇了S. M. Entertainment，同學坦言覺得有點可惜，因為S. M. Entertainment專門推偶像團體，所以感覺怪怪的。

一直希望圭賢走實力歌手路線的同學說，圭賢很想要成為成詩京Sung Si Kyung第二。他喜歡抒情歌，現在還是很喜歡，不過他原本不會跳舞的，沒想到經過練習後還跳的不錯。

同學最後想跟圭賢說，SJ受歡迎是很好的事情，SJ受歡迎就等於圭賢受歡迎，所以會替他們加油，希望他們更受歡迎，更多人認識他們。「我真的很開心，我不是討厭SJ，而是就我的立場而言圭賢比SJ重要，希望圭賢的辨識度能夠更高。」

所有圭賢迷應該稍微了解他的內心世界了吧？（*｜▽｜*）對各位而言，圭賢是理想的「兒子」？「男友」？「弟弟」？從他的老師、死黨口中我們得知許多不同面貌的圭賢。圭賢在去年初單獨擔綱演唱MBC連續劇「絕配料理Pasta」的原聲帶等等，開始全方面展現他身為歌手的魅力。希望今後SJ、圭賢能多多到台灣表演，讓我們大力支持他們吧！

第5章
藝聲的祕密

SUPER
JUNIOR

Secret

第5章　藝聲的祕密

■誕生於韓國，擁有堪稱藝術之聲的男子——藝聲

若是問到「Super Junior中，誰的聲音最好聽？」相信應該不論是誰，都會回答藝聲的名字吧？

「藝聲」這個名字的意涵，其實就是源於「藝術品般的聲音」，也就是指「藝術家的聲音」的意思，「不管是誰，只要聽過一次，就會愛上那美麗的嗓音」，據說藝聲的歌聲就是如此地令人驚豔，只能說是來自上天的恩賜。

而雖然光是美聲這點就已經讓人羨慕不已了，但上天還給予他第二項天賦。

他不光是在歌唱上表現亮眼，綜藝節目也是他活躍的舞台，因為他除了歌聲外，也非常具有說話方面的才能。

那麼，對於充滿才能的藝聲來說，他的人生中難道沒有「辛苦」這兩個字嗎？

我們就來回顧他的練習生時代吧！

本名為金鐘雲（김종운，Kim Jong Woon）的藝聲，從小開始，就非常喜歡唱歌與音樂。

一直在音樂相伴下成長的他，之所以會踏上歌手之途，意外地，是因為「母親」的緣故。

母親看出喜歡唱歌的藝聲擁有歌唱方面的才能，因此幫他申請參加 S.M. Entertainment（SM娛樂）的面試。

一開始，藝聲非常擔心：「如果被爸爸知道了，他一定會非常生氣。」但是母親告訴他，若是合格考取的話，父親一定也就不會再說些什麼。就這樣，在母親的帶領下，藝聲從鄉間來到位於首爾的 S.M. Entertainment 事務所，接受了面試。

這是一位多麼懂孩子的母親啊！要是沒有媽媽的推薦，他或許就得更晚才踏上歌手的道路了……不，說不定或許到現在，他都還在忍耐著，不敢提出想當歌手的想法吧。

面試時，藝聲拼命地展現自己的實力，於是終於合格了。順道向大家分享，當時與藝聲同時期合格的人當中，聽說有一位就是「JYJ」的金在中（김재중，Kim Jae Joong）。

雖然順利合格了，但由於藝聲的老家位於較為偏僻的鄉間，為了要練習，藝聲開始了每天通勤至位於首爾的事務所的生活，這段期間，歷經了非常多的辛勞。

而了解、與藝聲一起分擔這份辛苦的，就是當時同樣身為練習生的，東方神起的鄭允浩。從全羅道的光州通勤至首爾的鄭允浩，邀請藝聲一同搭最後一般電車回家。從首爾搭車要花好幾個小時才會到家的返家路途，想必應該相當寂寞吧。

對於藝聲而言，這樣的邀約，一定非常令人感激與珍惜。

在電車中，他們總是彼此鼓勵，互訴煩惱，一起度過非常珍貴的時光。有的時候，在藝聲的提議下，他們也會在電車中一起喝酒。

由於父親嚴格的教育，鄭允浩認為還是高中生的他們不應該喝酒，試圖要阻止藝聲，不過在藝聲：「你看起來已經是成年人了，沒關係的」的說服下，最後他們便一起在電車上喝起了啤酒。

然而，由於兩個人都還是高中生，不勝酒力的同時，加上練習的疲勞襲來，2個人終於在電車中睡著了。

在短時間卻深層的睡眠後，醒來的兩人慌亂地要下車，卻發現早已經過了他們要下車的「天安」站，到了「大田」車站了。

由於已經是最後一班電車了，也沒有下一班車可以搭，雖然對於父母感到很抱歉，但是兩人只好向媽媽謊稱要在朋友家過夜，然後待在大田車站，顫抖著身子度過了一個夜晚。

就這樣，藝聲每天的生活，就是往來事務所與老家，連和朋友遊玩的時間也沒有，度過了艱辛的練習生時代。

不過，辛苦的，不是只有藝聲一個人而已。

藝聲的父親的事業漸漸遇到了困難，家中經濟狀況艱困，讓藝聲認為實在必須放棄歌手這條路了。

希望成為歌手……但是，絕不能棄家庭於不顧……在這個當下，痛下抉擇的雙親告訴藝聲：「希望你放棄成為歌手的夢想。」

可是，已經持續那麼多年的練習生活……如果就此放棄，那至今的辛苦就會全部變成泡影了……

於是，藝聲很誠懇的跟父母訴說：「請再給我一些時間」的想法，繼續努力練習。

練習生活5年。高中時成為練習生的藝聲，終於迎接了成年。

在這樣的生活中，某一天，他接到了「以Super Junior的一員出道」的通知。

這是多麼值得開心的消息啊！他終於抓到了出道的機會……

雖然藝聲很會唱歌，但是卻不太擅長跳舞，因此據說曾經給其他的成員帶來不少困擾，不過最後成員們終於越過了辛苦，透過電視機，以「Twins」一曲讓全國的民眾認識了Super Junior。

當然，當藝聲的父母看見自己的兒子出道的身影時，據說非常非常地欣喜。那麼，在電視上所看不到的「私底下的藝聲」，又是如何呢？

■是一位非常謙虛而且認真的學生

藝聲就讀大學時的教授這麼說：「藝聲同學是一個很誠實，而且努力練習的一位學生。他現在在Super Junior中也是屬於比較擅長歌唱的成員，而且自我管理也做得很確實，他就是一個這樣的學生。非常親切、好相處，而且謙虛……然後很會吃（笑）。」

在學生時代，藝聲也像是大家所認識的他一樣，「誠實而且認真」。不論是哪個事務所，都時有聽聞「最近有許多年輕人，會因為自己是演藝人員，態度上就非常趾高氣昂，並且給周圍的人帶來許多困擾」的消息，而藝聲則絕對不是這樣的一位藝人。不管是抒情歌或是其他類型的歌，他都駕馭得很好。他非常努力練習，然後才站上舞台表現給大家看，確實地把歌唱好。

教授回憶藝聲還是學生的時候，生活似乎非常忙碌，有時候根本無法好好地吃一頓飯，甚至會急急忙忙拿個海苔卷果腹了事，因此教授也希望藝聲注意健康，照顧好自己。教授也發現當藝聲真的可以好好吃一餐時，就會給人一種任何食物都很美味的感覺，並且吃很多。他在吃東西時，總是一副很幸福的樣子，就算一頓普通的飯，他也會非常開心地吃著。

有名的偶像團體，總是必須參加各種音樂節目的演出，並且接受雜誌的各種採訪，行程表總是排得滿滿的，時常無法好好地吃一頓飯。

對於如此忙碌的藝聲，教授總是非常擔心，聽說，有時候藝聲的母親也會把做好的飯菜送到Super Junior的休息室給大家。正因為有各位互相支持，他才能夠發揮出現在的實力。

教授所認識的藝聲，和現在的藝聲，他覺得並沒有太大的不同，還是維持著謙虛的模樣。

他也希望能夠對自己的歌唱實力抱有信心，讓大家看見他在各領域的實力，好好地成長發展。

如果是藝聲的支持者，應該也有人親自去看過他所演出的音樂劇吧。音樂劇這個領域，同時需要歌唱的實力與演技，是一個很具挑戰性的領域，同時又由於必須站在舞台上唱歌，讓眾多的觀眾聽見他的歌聲。

然而，因為藝聲既有歌唱方面的實力，同時發聲方面也做得很好，因此音樂劇是非常適合他的工作。

■ 教師節時，藝聲總不忘表達感謝的心情

教授還透露，藝聲來拜訪他時，總會帶著紅酒或是蛋糕一類的。由於和教授之間維持著很輕鬆的關係，所以會一起吃飯，甚至有時候會對教授表示，「一直無法好好地找時間拜訪您，真的很抱歉」等等的心情。

教授也會和家人一起去看他的公演，並且拍些照片什麼的。在他們學校唸書的學生，總共有希澈、神童、利特、藝聲這4位，教授與他們的母親交情也很好。

教授也會去藝聲的父母所經營的店，藝聲的父母也總是熱情地招待，並總是不忘對老師的感謝的藝聲，據說教師節時，他都會確實地向老師表達心意，並且帶著禮物去拜訪教授。

實際上，藝聲的行程應該非常緊湊，但據說他仍然總是會努力抓住難得的空檔，親自拜訪敬重的恩師。

而因為訪問中也出現了其他成員的名字，所以就稍微離題一下，請教授也向我們談談利特、神童吧。

說到利特，教授記憶中的他不太會吃，所以感覺每次見到他又都更瘦了一點，他的父母好

像也很擔心的樣子。

至於神童，則是很好相處，時常惡作劇……還有，神童非常喜歡韓式燒肉（삼겹살，samgyeopsal）！他很常吃燒肉……教授說：「他實在得再瘦一點，他的父母好像也非常擔心的樣子。」

雖然常常聽說神童很喜歡吃燒肉，但實在沒有想到連教授都會講到這件事啊！（笑）

■可以見到藝聲的父母！～來去Babtol's～

各位，你們知道藝聲的父母經營了一間咖啡廳嗎？如果是支持藝聲的E.L.F.，想必一定知道吧！咦？已經去過很多次了？不過，為了還沒有去過的人，底下還是來介紹一下要怎麼去Babtol's吧！一點也不困難喔！只要從大馬路轉兩次彎，馬上就會看到Super Junior天堂。

（說得太誇張？）店裡面可以看到很多E.L.F.們的留言，另外還掛著家人的畫、藝聲的大型照片。

去韓國玩時，一定要去藝聲父母所開的店面玩玩喔！（強力推薦）

第6章
厲旭的祕密

SUPER
JUNIOR

第6章 厲旭的祕密

Super Junior家族中的母親角色——厲旭

成員中，最懂得未雨綢繆的，應該就是厲旭（려욱）了。他擅長做菜，同時也很喜歡照顧其他成員。

對於疲憊時懶得準備餐點的成員，厲旭會率先踏入廚房，開始做菜，並且造訪每位成員的房間，「一定要好好吃飯！」催促各位成員到廚房去。

如果有自己不知道、不會作的料理，他就會上網搜尋食譜，努力學會呈現在大家的面前，這就是厲旭的溫柔與體貼。

只要看著其他成員們吃飯的樣子，他就覺得自己也跟著飽起來了；飯後他也不忘要準備甜點，在成員們品嚐著自己做的餐點的同時，厲旭已經準備好要削蘋果皮了。

可能就是因為他有些乙男（指擁有少女般細膩心思，但外表卻毫無娘娘腔表現的男性）特質，所以好像就連坐著時也不會採盤腿的姿勢，而是會用像是大姊姊一般的坐姿（笑）

被大家暱稱為「賢內助女王」的厲旭，在家中……，不是，是在成員中，他擔任著非常重

要的角色。

這樣的個性，是來自於父母對他深厚的感情，而因為他長期住在宿舍，所以厲旭的父母親也時常擔心，總會問他：「有沒有好好睡覺？」「有沒有好好吃飯？」

因此，厲旭心中抱持著一份「除了我以外，希望每位成員也要跟我一樣健康！」的心情，開始照顧起其他的成員們。

而不知道是不是因為厲旭總是「看著別人吃飯就覺得很幸福」的緣故，與過去相比，他好像瘦了很多。

學生時代，厲旭到底是個多胖的孩子呢？從小，厲旭就是一個很懂得照顧身邊人們的小孩嗎？

這些問題，都可以從厲旭國中時的班級導師那裡得到解答。

■ 我的學生是個溫柔而且很棒的偶像

厲旭畢業於山谷南中學。就算成為了偶像，厲旭依然給大家一種「乖巧」的印象，而過去，老師又是怎麼指導厲旭的呢？

過去總是非常乖巧的厲旭，現在在螢光幕前如此活躍，老師又有什麼感覺呢？

「厲旭曾經給了我很大的助力」，對於說出這段話語的老師而言，厲旭又是個怎麼樣的人呢？老師是這麼說的。

「中學時期的厲旭」，是班上的模範生呢！在讀書方面雖然不是第一名，但應該至少也有第3、第4名的表現。一開始當厲旭出現在電視上時，老師嚇了一跳。

因為Super Junior中有13個成員，對於老師這個年紀的人來說，當然搞不太清楚，沒想到老師的大女兒年紀與厲旭差不多，女兒對老師說：「現在是Super Junior的成員中，有一個從媽媽學校畢業的喔！」

「咦，是喔？」當時老師也沒特別注意，事情就這樣平淡地過去了。當厲旭出現在螢光幕上時，因為總是在唱歌啦、跳舞什麼的，所以乍看之下也不曉得是誰，是女兒一邊指著螢幕上的某一個人，一邊對老師說：「媽媽，就是他喔！」

但因為厲旭念國中時，有一點胖胖的，體格挺壯碩的，所以看到電視上的厲旭，老師先是否認，「沒有啊，我不認識這個人啊。」就這樣，又過了一段時間，女兒來到老師面前，說了底下的這句話：「媽媽，聽說這個人的名字叫做厲旭。」

老師心中很是驚訝，「厲旭怎麼變成這個樣子了啊？」完全沒有想到厲旭會成為藝人的老

師，一直深深地相信他會成為一個專門領域的音樂家，因為總覺得他應該會往古典樂方面發展。

這位厲旭國中三年級時的班級導師，在她的印象中，厲旭一直是個很安靜、很會唸書的孩子，而且也是家中最疼愛的獨生子。

在一次面談中，他和老師聊了關於音樂的話題。他說，他對於作曲非常有興趣。

「這樣的話，你要不要去念跟藝術比較有關係的高中呢？」老師當時這麼問他。

不過好像事情並沒有這麼發展。接著老師又問他：「那，你有特別擅長什麼樂器嗎？」他就說，「我對作曲有興趣」，然後聊了作曲方面的事情。

雖然老師又問了他：「如果要作曲的話，不是一定要會彈鋼琴嗎？」不過老師事後回想起來，當時他的家境應該並不富裕。他的母親似乎工作上也非常忙碌，老師記憶中他的父母似乎也不曾來過學校。

就老師所知，他的父親好像原本就是一個頗具音樂才華的人。但是父親過去無法實現的音樂夢，好像就這樣託付給兒子，認為既然自己無法實現，那就讓厲旭實現吧。

後來老師幫厲旭找了一位認識的鋼琴老師，因為這位鋼琴老師住在很遠的地方，所以他就

介紹了比較近的鋼琴學院給厲旭。然後，好像有幾個月的時間，他就在那間學院中學習鋼琴。因為厲旭是個非常安靜的小孩。厲旭總是仔細地聽完老師交代的事項，所以當有事情要拜託學生幫忙時，老師就會請厲旭幫忙。

當老師很忙的時候，厲旭就會自己主動跑到我旁邊，問我：「老師，有沒有需要我幫忙的地方呢？」

老師一直認為他會往藝術、音樂專科的道路發展，但沒想到他在這段時間中當上了藝人，真的是嚇了一跳。經過好長一段時間，在電視上看到他，身材變得好苗條。當看到他熱舞的身影時，心中更是覺得很不可思議。

有一次，厲旭透過電台聯絡老師，所以兩人得以透過電話稍微聊了一下，而厲旭居然問老師：「老師，您還記得我嗎？」大概是畢業後的孩子們，好像都覺得「自己會被忘記吧……」但是老師可是每個教過得學生都記得很清楚的唷。

引起爭端的孩子們、成為模範生的孩子們，不論任何時候都有當時獨一無二的回憶，而這些回憶都會浮現在老師的腦海中。特別是擔任班導師時，這些記憶會變得更深刻。

■ 在電話中再次相遇

因為時間不太湊巧，所以兩人並沒有在電話中聊了很久，就打個招呼。遇到別人間道：

「厲旭以前是個怎樣的小孩呢？」老師回答：「很誠實的孩子」，然後電話的那一頭就一同傳來了笑聲……短暫的對話就這樣結束了。

學生時的他與現在的他，個性變得比較開朗、活潑。學生時代的厲旭有點安靜、很乖，看著現在在舞台上跳舞的他，真的無法想像和當時的他是同一個人。不禁讓人覺得，孩子果然就是這樣慢慢改變的啊。

厲旭曾經說：「想要親自去拜訪老師一趟，見見老師。」當時的他雖然一邊說：「老師，雖然我好像時常沒辦法接電話……」但是仍然給了老師聯絡方式。

和厲旭交情很好的其他朋友們，時常會聯絡老師，他們常常會與老師分享厲旭在電話中聊天的內容、厲旭現在的近況等等。

身為亞洲巨星的老師，老師覺得與有榮焉。在Super Junior當中，她發現厲旭總是站在比

較後面一點，加上而且他又長得不夠高，實在是有點可惜。甚至有的時候，老師都會很想大

喊：「經紀人！讓厲旭站前面一點啊！」(笑)希望他們能讓厲旭站在正中央啊。

至於今後，老師對厲旭的期望是，不要變成在短暫的時間中，沐浴在鎂光燈下，然後消

失……這樣的歌手，而是希望他能夠做自己真的想做的事情。希望厲旭能夠把自己音樂的

世界觀化為真實，成為一個能夠長久受人愛戴的人。對於自己的音樂抱持著信念，而不要當

一個拘泥於「人氣」的人。「受歡迎」並不代表一切，在長久的時間中，努力地打造自己的音

樂，就一定能夠有所發展的。

讓自己的名字流傳久遠，給予很多人們夢想，老師希望他能成為這樣的音樂家，因為他是

一個擁有作曲才能的孩子。

老師也對廣大的 Super Junior 支持者說，希望大家能夠喜歡 Super Junior，特別是多愛厲旭

一些。厲旭真的是一個很有實力的音樂家。如果支持者們願意更了解這一點的話，那就太令

人感激了。雖然他還沒讓支持者看到100%的實力。他真的是一個很有實力的孩子。在13個

人當中，可能是因為他比較安靜，而且又想得比較多，所以並不是那種會往前站的類型，但

是即使如此，他一定是非常努力的。真的很可惜……要是他再長高一點就太好了（苦笑）。

吃什麼都好，希望能夠讓他多吃一點啊（笑）。

秘 其實，厲旭一開始並沒有被選入Super Junior的十二人成員中。

在12個成員中，一開始有利特、希澈、韓庚、強仁、東海、晟敏、神童、銀赫、藝聲、起範、始源……另外當中還有一位最終無法與Super Junior成員同時期出道的練習生，姜俊英（與始源、起範同年紀）。

根據支持者之間的小道消息，據說曾傳出「性格不一致」、「就整體成員來看顯得衝突」等說法的俊英，最後被厲旭取代，於是厲旭才成為Super Junior的成員。

對於支持厲旭的E.L.F.來說，他能夠進入Super Junior，真是太好了。而對於成員們來說，會像是個媽媽一樣做菜、照顧大家的厲旭，更是最棒的夥伴。

第7章
晟敏的祕密

SUPER
JUNIOR

Secret

第7章 晟敏的祕密

■人見人愛的超級偶像──晟敏

當一個一個瀏覽過 Super Junior 的成員時，應該有不少人會在看到晟敏（성민）時，忽然停住視線吧？

若是要說成員中最適合「可愛」這個詞彙的人是誰，那一定非晟敏莫屬。

在韓國的 E.L.F. 間，也有所謂「最惹人愛的成員就是晟敏」一說，從他的笑臉、氣質中所透出來的可愛氣質，吸引了非常多的支持者。特別是對於年紀比晟敏大的人來說，是不是時常覺得他像個「可愛的弟弟」、「療癒系的小孩」呢？

或許是因為容貌太過可愛了，讓人覺得多少有點像女孩子的晟敏，其實私底下的他，也有這樣的一面。比如說，從包包到各種東西，他幾乎都是以粉紅色統一，簡直可以說「粉紅色」就是他最愛的顏色。

而這個「惹人愛的角色」到底是不是假裝出來的呢？還是說，平時的他就是這樣的一個人呢？只要從「首爾藝術大學」的訪談中，就能夠輕易地找出答案。

訪談裡面，可以聽到首爾藝術大學放送演藝科教授、晟敏的前輩以及同年級的朋友們，談到很多關於晟敏的大小事。

這位教授，崇拜他的學生不在少數，而崇拜者中，還有不少人是藝人。

學出幾個知名的例子，像是演員安在旭（안재욱，韓國知名演員。代表作為「星星在我心」）、車太鉉（차태현，韓國知名演員，代表作為「我的野蠻女友」，當中飾演男主角「牽牛」）等，這些大家鼎鼎大名的藝人，都是這一位教授的門下子弟。

而對於我們的問題，教授也總是仔細且清楚地回答，同時，這位身為演藝界知識寶庫的教授，也回答了我們提出的：「大眾文化是什麼？」一問。對於在首爾藝術大學學習表演的晟敏而言，沈吉俊教授一定也是讓他學到許多知識的、最棒的教授吧。

那麼，我們就來看看「晟敏的祕密」到底是什麼吧！（ΙΙ▽ΙΙ）

晟敏曾經就讀過一段時間的「首爾藝術大學」，距離首爾地下鐵4號線「中央站」約莫步行10分鐘的距離，是一所相當大的學校。校園中非常美麗，由於腹地廣大，因此學生們具有非常寬闊的學習空間，在這裡學習的學生們，每個人的眼睛都閃閃發亮，充滿活力。而曾經身為當中學生一員的晟敏，又度過了什麼樣的校園生活呢？

■ 晟敏的大學生活

晟敏是一個個性很安靜，很乖的學生。他很受到女孩子們歡迎，是接受入學考試進來的學生，而當時他還是S.M.Entertainment的練習生。當時，有教授要求他：「直接在這裡展現你的表演。如果有擅長表演的東西，那就現在當場馬上讓我看。」

他的演技既沈穩，又好，而且聽說他很擅長武術，所以當時他表演了旋轉木棍的段子給教授看，也獲得學校認同，讓他以表演者的身份入學。

在他還沒以歌手的身份出道之前，他是以表演者的身份進入大學的，而晟敏不但會武術，運動神經也很好，所以在各種表演上都能活用技巧表現出來。而同時因為他又長得俊俏，所以學校覺得他應該能夠勝任「演員」這個職業。於是，就讓他成為科系上的學生。可能是因為他原本個性就很乖的關係，所以老是安安靜靜地來上學，啊，好像那時候也曾經與女學生傳出過緋聞。

總之，他就是很受女孩子們歡迎，而身邊好像也有很多朋友。而最棒的，是他本人好像也

很喜歡學校的樣子。

首爾藝術大學與其他學校相比，修課的方式比較活潑，所以學校生活會比其他學校來得更快樂、好過些。或許正式因為這個緣故，所以晟敏好像很喜歡這間學校。之後雖然他轉學到其他學校去了，那時候他還眼眶含著淚水，到教授面前，難過的說：「教授，真的很對不起……我真的好愛好愛這間學校，可是因為一些因素，所以不得不去其他的學校，我真的覺得好心痛。」

之後，他也有來學校看教授，對教授來說，至今，在他心目中，仍然是一個很可愛的學生。

擁有眾多的藝人子弟

當他以歌手的身份出道時，教授覺得有些可惜，因為比起歌手，他應該更適合當個表演者吧？學校讓他入學的理由，也是因為他的表演合格，所以往演技方面發展，不是更適合他嗎？但是畢竟他待的事務所是以培養歌手為主的事務所，可能也沒辦法，就教授個人來說，心情上真的覺得有些可惜。

但不論如何，這畢竟是他本人依照自己的期望而決定的，所以只能尊重他的選擇，而且同

時也因為這是他期待進入的行業，最重要的，能夠看到他在演藝界努力活動的樣子，這比什麼都令人開心。

孕育無數藝人的名門學校

畢業於這間學校的藝人還有全度妍、車太鉉、劉在石等等，要成為監製（producer）、經紀人的人都要在這裡學習。此外，底下還細分成「演出」、「演技」、「編輯」、「攝影」等。晟敏的學號是04-05號，換句話說，2004年入學的學生學號就是04。從這所學校出身的藝人，真的很多，說到最近有名的孩子，大概就是03學年的具惠善（韓國女演員兼監督。代表作為「流星花園」，飾演當中的金絲草）吧！換句話說，95學年度的車太鉉，當然就是具惠善、晟敏的前輩了。

Super Junior 中的晟敏

晟敏以Super Junior成員的身份出道後，曾説：「雖然我也很想演戲，可是事務所成立了

Super Junior這個團體，我聽從事務所的安排，成為當中的成員。不過今後如果有機會可以演出的話，我還是很想表演。」

練習生時代辛苦是當然的，但就算再怎麼辛苦，還是得拼命練習。不過Super Junior是個人數滿多的團體，有時候每位成員也有必須要擔負的角色，教授曾對他說：「不管怎麼樣，都要拼命努力加油。不管什麼事情，只要拼命努力，就一定能完成的。」

想看看晟敏演戲的樣子

雖然當個歌手很不錯，不過因為晟敏本人也希望能夠參與演員方面的工作，他又能表演，又會唱歌，因此有絕對的條件，能夠成為一個能勝任各種角色的全方位藝人（entertainer）。

不過，因為他的個性溫和又乖巧，或許就是因為這樣的個性吧，有時候看到他時，腦中會浮現「再往前站一點！要盡力發揮你自己的個性啊！」之類的想法。

能夠當所謂的全方位藝人、演員等等的人，只要見多了，就知道當中很多都是思慮很縝密的人。晟敏也是這樣的一個人。雖然一定得敞開心胸，更往前頭站出來，表現自己，但是晟敏在這方面好像還不是很能發揮的樣子。

不過現在好像看得出來他有更努力在表現自己了。既然想當演員的話，那今後他就得更跳出來自我表現才行。總而言之，因為這是他自己想做的工作，所以希望今後不論是做個演員或是歌手，都能夠往全方位藝人的方面發展，並有長足的進步。畢竟他又會唱歌，也會樂器，演戲方面也很有才華，在此也期待他成為一個能夠擔任多種角色的藝人。

肩負聯繫亞洲各國的角色

西歐文化、美國、歐洲各國等，或許我們都一直覺得他們的文化比較先進，但事實上不一定如此。歐洲文化有歐洲文化的優勢之處，而我們也應該再次探索我們文化的長處，應該有必要在更進一步培育這兩股力量。

在這個部份上，能夠成為先驅者的人，為應該就是與大眾最接近的大眾藝術（藝人、歌手、演員等等）應該肩負的角色。各種團體、演員等職業的人們，不就已經正在進行所謂的「文化交流」了嗎？透過這些活動，讓國家彼此交流，特別像是 Super Junior 中晟敏這樣的孩子，讓他們走在前方，擔任交流大使的角色，那應該能凝聚很大的力量。因此晟敏肩負擔任的，是一個非常重要的角色。

雖然晟敏未能在首爾藝術大學畢業，然而對於指導過他的教授而言，晟敏絕對是眾多寶貴子弟中的一員。

不論是在歌唱方面，或是表演方面，晟敏都受到了教授的肯定。如此受教授關愛的晟敏，在朋友的眼中，又是什麼樣的面貌呢？

■晟敏的良友兼對手──全浩英、朴俊實、全晨璽

同時都以演員為目標，並同時是晟敏好友的全浩英、朴俊實、全晨璽，下面就讓我們來採訪他們三人吧！

到底Super Junior晟敏與朋友的交際狀況如何呢？相信大家一定很感興趣吧！

什麼，聽說晟敏在大學時曾經做過女裝打扮!?

就讓我們來徹頭徹尾地詳細訪問一下吧！

教授　晟敏入學後，有舉辦半月小姐（京畿道安山市又稱為半月）的活動嗎？

朴俊實（以下簡稱朴）　我們入學後，要去說明會之前，就已經決定了組別。因為我們是放送演藝科的，所以所謂的「半月小姐」，就是打扮成女性裝扮的活動。

組別中，會選出一個「念演藝科而且容貌漂亮的男子」，幫他化妝打扮，並讓他穿上女裝。當然我們這組推選的就是晟敏。他穿著像是學校制服一樣的服裝出場，在我們學校我記得好像是得到第三名吧。

晟敏從一年級開始，就因為長得可愛，容貌又很漂亮，所以一直都很受到大家歡迎，而他因為在外面也有其它活動要準備，所以好像沒有太多的機會享受校園生活，但只要學校有活動，他一定會努力參加。體育大會，算是學校的幾個大型活動之一，由於我們學校是藝術大學，所以球類運動我們當然也很努力參賽，但比起比賽，更重要的是，當時我們每一科都要組成啦啦隊。

我們組成的啦啦隊跟其他學校的那種不一樣，我們會進行一整場的表演。那個時候，雖然晟敏才1年級而已，可是因為他很會跳舞，所以我們讓他當啦啦隊的隊長，站在主要位置，率領了大約30人左右的隊伍，一起幫系上加油。

大家看過有Super Junior參與時期的「至親筆記」這個韓國節目嗎？

當中可以看到希澈、晟敏、銀赫、強仁各自扮做女裝打扮的樣子，而當中，晟敏就是穿著女學生服出場。

不過，似乎那並不是他第一次做女裝打扮的樣子呢（笑）。

教授　晟敏的與朋友的關係也很好，然後也很得女孩子緣呢。

好像有不少女孩子都很喜歡晟敏的樣子（笑）。

全晨壘（以下簡稱晨）　與其說在我們系上受歡迎，不如說晟敏在整個學校都很受歡迎吧。

我們系上（演技專科）的學生大多會以「同時期・朋友」的身份一起過大學生活，但是因為當時內部又系分成戲劇科、電影科、演技科，所以只要晟敏和其他科的同學一起上演技課時，就可以看到其他科的女孩子也很喜歡他。

教授　有沒有人跟晟敏告白過啊？（笑）

朴　説不定有喔（笑）。

作者　有沒有支持者會到學校來找晟敏呢？

朴　因為那時候還沒出道，所以沒有。晟敏出道後，一年中，偶爾會回來學校個一兩次喔。

不過因為他後來就從這間學校休學了，所以很少會有粉絲來學校找他。

作者　從朋友眼中來看，晟敏是一個怎麼樣的人呢？

全浩英（以下簡稱英）　他以前還滿……應該説是膽小吧，感覺不是一個對自己很有自信的人。不過一旦開始跳起舞來，他的眼神就變了。

另外，晟敏很不會喝酒，只要一喝馬上就會睡著……當然，他也不抽煙，晟敏可以説是一個很單純的人。

作者 各位聽到晟敏出道後，感想如何呢？

英 我當時在當兵，在營隊中看電視時，看到電視上出現了東方神起、Super Junior等人，又聽說晟敏隸屬於S.M.Entertainment事務所，就想說該不會有他吧，沒想到他還真的成了Super Junior的成員。對我來說，看到他的身影，自己也會覺得受到很大的鼓舞。

晨 我也很希望往演戲方面發展，而晟敏現在已經是個演戲、歌唱上都有表現的藝人了。

歌唱與戲劇雖然可能應該算是不同領域的事情，但是跟自己同時期練習的人，已經有人成功了，這讓我感到非常開心。

不過，有的時候當然也會有點眼紅，覺得說：「為什麼他可以，但是我不行呢？現在的他已經站在舞台上跳舞了，反觀我自己到底在幹嘛？」

而且，他也不會特別過度打扮，或是追求流行，他就是默默做好自己份內該做的事，晟敏就是一個這麼單純的傢伙。他不是那種很譁眾取寵的人。

啦啦隊隊長「晟敏」

朴　晟敏是那種只要是份內的事情全部都會盡力做好的人，而不是那種會特別多做些什麼的類型。

如果他自己住的話，一定會發生很多趣事吧……

他最喜歡的活動就是啦啦隊的活動，他不像是一般人那樣練習，而是每天7點半學校課程結束後，8點集合，他會一直練習到半夜3、4點，甚至有的時候還會練習到5點。

然後，睡個2小時左右，就來學校上課了。他雖然人小小一個，但是體力卻非常好。只要一站上舞台，就像剛剛說的一樣，他的眼神就會變成另一個人似的。

因為他體重很輕，所以以前甚至還可以跳過講桌。

只要說到晟敏，自然就會想到舞蹈。明明有張清秀的臉，但是卻能做出很激烈的表演，這種反差讓人印象深刻。

在社團活動中，有些認識的人有參加公演，在第2學期時，校慶時演出的作品得到了全部系別的總冠軍。

只有得到第1名的科系才能夠再參加一次公演，但是原本參與啦啦隊的一些同學們休學

了，所以我就只好進去頂替。

以前我參加的是足球方面的社團，第2學期才開始加入啦啦隊。那個時候，晟敏很細心地教導了我很多啦啦隊方面的知識。

結束後，我們偶爾會去夜店，但是在夜店（※）時畢竟很多人主要的目的不是去跳舞，所以反而沒有那麼好玩。

※夜店：一般人多為了認識異性而去夜店。有些夜店的工作人員，會介紹女性顧客給男性顧客，製造聯誼的機會。

（※當然，也有人只是單純去夜店跳舞的）

我們如果去夜店的話，當然會玩得盡興才回家，而因為晟敏比我們更會跳舞，並且又花了很多時間練舞，本來想說他應該可以玩得很開心才是，但是大概是因為他從來沒有去過夜店吧，所以在夜店裏面好像待不太習慣，非常地安靜。簡單來說，他就是個模範生一般的好孩子。

聽說進入S.M.Entertainment事務所後，從小開始就要花很多的時間練習，所以反過來

說，如果在他那個年紀就很習慣夜店的話，應該反而很奇怪吧（笑）。

晟敏是個可愛的學弟後進

除了剛才的朋友外，有一位叫做邱丹越的前輩，也與晟敏交情很好。

當時，邱丹越前輩經常照顧晟敏，和晟敏交情匪淺。

前輩 我和晟敏的交情還不錯，晟敏是在學期開始沒多久時，才進來我們學校的。當然我是學校的幹部，而幹部要負責把學校的通知聯絡傳達給每個合格的人。

那時候，我負責聯絡的人當中就有晟敏。

有人打我的手機給我，說要叫晟敏到學校的辦公室親自領取合格通知，但是晟敏好像有不太知道要怎麼辦，所以就打了我的手機。

他打來說：「我不知道要去哪裡，找了半天可是都找不到去的地方。」所以我只好去接他，結果就看到一個像是小孩子一樣的男孩，一個人站在那邊。

他的皮膚很白，我對他的第一印象是很開朗。就像是「李晟敏」該有的感覺那樣。然後，

他說話的聲音細細的，一直膽怯地說著：「好……」、「是的……」、「您好……」，是個很有禮貌的小孩。我對他的第一印象很好。感覺他很可愛，對我來說是一個很容易接納的後進。

由於學校會個別把合格通知書給合格者，並且舉辦一個說明會，所以我就一邊往來學校，一邊教他我知道的事情。

像是「如果去參加說明會的話，會有這些這些事情，所以事先準備一下會比較好喔」、「一開始選課時，這些課程會對你很有幫助，所以建議你可以修這些課」等等，我和他說了這些。畢竟我是最一開始就和晟敏相處的人，而且晟敏也是我的第一個碰到的學弟，可能就是緣份吧，所以我們就這樣交情很好地過了一年。

因為我的老家並不在首爾，所以我讀書時是一個人住。

因為自己獨處的時間很多，所以除了晟敏外，也時常會招呼其他的朋友來玩。如果約晟敏的話，要是我忽然身體不舒服什麼的，他都會主動打電話過來關心，是一個很貼心、有禮貌的小孩。

不過，他好像不是那種可以跟任何人都相處得很好的人，他好像只能跟合得來的人比較自然地交際。不是有些人可以跟大家都當好朋友嗎？然後也有那種只跟幾個人深交的人嗎？晟

敏應該是屬於後者吧。

私底下與學長相處時

前輩　晟敏20歲的時候，因為他是年頭的小孩，1986年生的，所以滿19歲時就進這間學校了。雖然那個年紀還不能喝酒，但是剛入學時，學校不是有很多聚會會喝酒嗎？這種時候，就算不會喝，大家還是會開玩笑地彼此灌酒，不過當然也還不至於真的逼對方猛喝啦。不過畢竟因為其他的新生也都會跟著喝，所以晟敏自己也跟著喝了起來……結果不小心喝太多，所以最後醉得一塌糊塗，不可收拾啊（苦笑）！

晟敏亂來，居然敢騙學長!?

前輩　愚人節的時候，晟敏忽然打電話給我。平常，他都是用平輩的口氣跟我說話，但是那天，他打電話來，卻改用敬語對我說話。

（好像怪怪的……）我一邊想著，然後問他：「到底怎麼了啦？」

然後，他對我說，現在正在參加廣播節目的收錄，所以他才會打電話過來，要我簡單地在電話中自我介紹。

他說，廣播中會談談「自己是怎麼樣的人」。我按照他所說的，進行了自我介紹，然後他忽然就自首說，今天是愚人節，所以才想說要試試看整我一下！

如果是普通的朋友，我一定會接到電話就回對方說：「因為今天是愚人節，所以你在整我對吧？」可是因為打電話來的人是晟敏，當他提到「廣播」時，我真的信以為真了，所以也就乖乖地照他的問題回答了。

因為是他第一次惡作劇，所以我就原諒他了（笑）。

從學生時代開始，他就一直是李晟敏

前輩在演藝界，不是有很多從首爾藝術大學畢業的人活躍於舞台上嗎？

有同個學校的學長姐，也有同學、後進，但因為我從晟敏出道前就認識他，並且和他交情不錯，所以覺得他沒有什麼變；不然一般來說，很多人當上藝人，變有名了，不都會變得跟以前不一樣嗎？

感覺就像是「因為我現在是藝人了，所以請你把我當成個藝人」那樣？但是晟敏從我剛開始認識他到現在，一點都沒有變，對於身邊的人都一直很有禮貌，然後也很為人著想。因為他身上有這樣的特質，所以我覺得很感動。

而且，晟敏只要有事情，或是有約的時候，都會自己主動聯絡，像是他有演唱會或是音樂劇表演時，比如說之前他演出「Akira」、「洪吉童」時，都有主動聯絡我，問說：「哥，如果你有空的話，要不要來看我表演呢？」

我覺得這點真的讓我很感謝，他仍然抱持著平常心和我交遊。比方說，我生日的時候，不管時間多晚，他都會在演藝活動行程結束後，來幫我慶生，而且也很關心我，對身邊的大家也都非常好。因為他是這樣的一個人，所以大家對他也幾乎都是正面的印象。

對於他「待人處事」的態度，大家都讚不絕口地說：「他明明很忙卻能做到這個地步，真的很了不起！」

因為非常了解晟敏……所以更期待他的發展

前輩 我們也有好一段時間沒見面了，他是個很有毅力的人，所以我相信他會是持續努力不懈的類型。

Super Junior的成員人數很多，所以自然有些成員會比較受到矚目，有些成員就比較沒那麼有名。另外每個人扮演的角色也有些不同。

但是因為晟敏不論歌唱、舞蹈、樂器都努力下了很多功夫，所以希望今後Super Junior能夠變得更有名氣，在演藝界中佔有穩定的一席之地。

因為晟敏真的是個很有耐心、很努力的人，所以我認為他一定會繼續成長、發展，而且能夠成為一個更上一層樓的歌手。而且他也有音樂劇方面的經驗。

想起第一次見面時，他的聲音真的好細好小聲……音樂劇中，不是沒辦法用一般歌手在唱歌的方式唱歌嗎？必須要增加自己的音量，而且發聲的方式也一定要經過訓練，和平常拿著麥克風唱歌是截然不同的兩回事，必須要以很大的音量唱出歌曲才行。

但是晟敏真的做得很棒。我那時候心想：「這傢伙真的是拼了命再努力學習啊！」因為音樂劇方面的表現也亮眼，所以自然也就接到了下一份工作。

晟敏對演戲也很有興趣，同時又能夠唱歌、跳舞，而且還演出過音樂劇，所以我想他並不比別人差。

我曾經和晟敏聊過音樂劇方面的話題，他親身參與演出後，對我說：「我感受到自己的內心深處，有一股對於音樂劇的熱情。」

學生時代的前輩、朋友，是非常重要的。

正如晟敏的學長所說，晟敏當上藝人後，並沒有任何的改變，平時仍然都對身邊的人非常體貼、溫柔。教授也說，「希望晟敏能夠更往前站出來一點」，指點出晟敏內心較為怯弱的部份，這也是因為教授非常了解晟敏，所以才會有這樣的擔憂。

其他的成員們也曾經開玩笑說過：「晟敏好像沒什麼存在感。」但其實他們也都知道，晟敏仍有部份的魅力、技術還沒完全表現出來。

除了歌唱以外，演戲、音樂劇方面，今後也非常期待晟敏的發展與成長。

第8章
銀赫的祕密

SUPER
JUNIOR

Secret

第8章 銀赫的祕密

■ 舞蹈實力NO.1──銀赫

銀赫，可以說是Super Junior中的舞蹈機器（dance machine），所有看過他跳舞的人，都會被他的舞技給迷倒。

從小學三年級開始，銀赫就非常喜歡跳舞了。

那時候的他，雖然說喜歡跳舞，但是卻沒有任何的舞蹈基礎，就只是單純模仿電視上的偶像跳舞而已。

當時看到他跳舞的朋友，還曾經戲稱他為機器人（robot）。然而，當年的機器人，經過長久時間的努力後，蛻變為一個真正的舞蹈機器了。

有一位和銀赫一起長大的朋友，也是現在眾所皆知的名人，那就是ㄗ丫中的「俊秀」。他們兩個人，從小學時就認識了。

據說銀赫會認識俊秀，是因為某次和朋友一起去踢足球時，偶然遇見當時為其他班級學生的俊秀，就這樣認識了。

當時的俊秀，把褲子捲到膝蓋，穿著米老鼠的襯衫，在踢足球。那麼究竟為什麼，他們兩個能夠維持這麼久的友誼呢？

那是因為，他們兩人擁有「同樣的夢想」。

如果說男女的相遇，是由命運的繩結所決定的，那或許同性之間，也存在著所謂的「友情的紅線」吧。兩個人的交情，就像是註定般地，相知相惜，視對方為最好的摯友。也因此，兩個人自然從小就一起練習跳舞。

某一天，俊秀對銀赫提出了一個建議。

「我們要不要和其他同樣想當歌手的人，一起組成一個團體呢？」銀赫讚成了這個想法，於是他們就另外邀請了2位朋友，一起組成了一個舞蹈團體。

他們配合著當時當紅的H.O.T的曲子，一起練習跳舞、唱歌，開始了以歌手為目標的道路。

然而，正當銀赫開始要朝夢想前進之際，發生了一個問題。

某一天，銀赫的媽媽開口了…

「赫宰（銀赫本名）啊，你最近在搞些什麼？怎麼回家的時間都很晚呢⋯⋯」母親似乎對

於銀赫的行蹤非常介意。

於是銀赫下定決心，向母親說出自己的夢想，「媽媽，其實……我想要當一位歌手。」

聽到銀赫的話，母親非常反對。

和台灣相同，在韓國，也有不少家庭其實非常反對孩子往演藝圈、藝人方面發展。

而之所以會如此，是因為比起一般正常的工作，演藝界的收入不穩定，甚至很多時候不管

多麼努力，也不一定會有所成果。

「成績退步了」、「不是任何人都有可能當上歌手的」，種種的不安，悄悄地爬上銀赫的心

裡。然而，因為他的努力，最後終於改變了母親。契機就發生在銀赫、俊秀等人組成的團體

站上舞台時。

舞台上的俊秀，發現了銀赫的母親出現在觀眾席中。銀赫壓根沒有想到，媽媽居然會來看

自己的表演。據說，那天因為母親出席，所以銀赫更加緊張了。

不過，每天拼命練習的他們，一次又一次地描繪著觀眾們開心地看著自己在五台上的表

演，努力地鼓舞自己繼續練舞、練歌。

而因為母親出席，所以對銀赫來說，那天的舞台，可說是人生最棒的舞台了。當天晚上，

母親開心地表示：「你表演得很好。」並且，也答應銀赫，承諾讓他追求成為歌手的夢想。

當時銀赫與母親之間的約定，就是「絕對不能半途而廢」。

就這樣，得到雙親同意的銀赫，和俊秀一起朝著夢想，努力前進。某一天，俊秀告訴銀

赫，說他參加了S.M.Entertainment事務所的面試，而且合格考取了。

於是，隔年，銀赫也參加了S.M.Entertainment事務所的面試。

據說那一天的銀赫，緊張的程度，讓人難以想像會是今天站在舞台上的他。但是銀赫心中

牢牢地記著和母親的約定。

絕對不能半途而廢

這段話深深地刻在銀赫的心中，於是銀赫努力地跳出自己最擅長的舞蹈，終於順利合格

了。

比銀赫更早一步成為S.M.Entertainment練習生的俊秀，聽到銀赫合格的消息，也由衷地

為銀赫感到開心。

與自己同同，在夢想的路上與自己互相激勵的昔日朋友，如今成了事務所中大一屆的前

輩。

在當練習生的日子中，雖然不時會感受到壓力，但是銀赫每天都還是拼命努力地練習。

不過雖然說銀赫很努力練習，但是藝人、偶像、演員等演藝界的工作，並不是一個努力就能夠得到得到未來保障的世界。

就算是再怎麼努力、再怎麼有才能，也不可能有人100％保證說：「那你某年某月就能出道。」

有可能在出道前，原本說好的團體就化為一場空，也有不少練習生因為這條路慢無止盡，看不到終點，而中途放棄。

然而，銀赫卻一心一意地，往終點的方向努力持續前進。

據說銀赫在面試合格時，就一直以為「只要合格，那就一定能出道。」

但是等著他的，卻是每天一再重複的練習，完成了新的作業，又有新的作業等著他。

聽說，銀赫曾經因為對這樣的日子覺得很膩，於是和晟敏、俊秀、允浩（東方神起）、東海一起在練習室裏面踢足球，並且打破了鏡子。

就這樣經過了漫長的歲月，俊秀終於以「東方神起」的成員出道了。

俊秀告訴銀赫：「我好希望可以和你一起出道。」不過，銀赫非常真心地為俊秀的出道感到

開心。

雖然這麼說，偶爾看到俊秀時，銀赫心中不免也會有覺得咬牙切齒的時候。

然後，終於……銀赫被選入Super Junior中。走到這一步，總共花了長達10年以上的時間，這段期間，銀赫一直努力地懷抱著最初的夢想。

過程中，也有不少人把銀赫當成傻瓜來看代。甚至有人取笑他：「你那麼普通」、「比起歌手，你還是去搞笑吧」、「你以為誰都能當歌手嗎？」

然而，面對這些看不起自己的人，銀赫終於得到了平反的機會，是時候讓他們看見自己努力的結果了。

銀赫終於成為Super Junior的成員之一，開始了歌手活動。

在他時時展現的笑臉背後，其實隱藏了充滿汗水與淚水的艱辛故事。

■ 剖析銀赫的練習生時代

銀赫成為S.M.Entertainment事務所的練習生後，仍然一邊維持課業，每天至禾谷高中上

課。

根據聲樂訓練（vocal trainer）的文老師的消息，聽說銀赫總是與從小就交情很好的「JY」俊秀一起到聲樂教室上課。

他們兩人因為足球而認識，同樣熱愛足球的兩人，時常穿著滿身髒兮兮的制服，連衣服都沒有時間換，就直接到聲樂教室學唱歌。

就連上了高中，兩人雖然念的是不同間學校，但是還是會一起約好時間，然後到教室上課。銀赫與俊秀的交情，就是這麼地好。

而這樣的銀赫在高中時又是怎麼樣的學生？在其他學生的眼中的銀赫看起來如何呢？

作者　高中時代時，銀赫還沒出道，那時候的他，是一個怎麼樣的學生呢？

老師　銀赫平常非常安靜。是一個很安靜、很溫和，和同學相處很融洽的小孩。

去參加遠足時，曾經在同學面前表演過自己擅長的東西（歌唱、舞蹈等等），真的很厲害。那時候，我知道他同時還有在事務所練習準備演藝活動，我覺得他是一個在各方面都很有才能的孩子。

對於從小學時代就開始自己學習跳舞，並且站在很多舞台上的銀赫來說，在同學面前跳舞，應該不是一件難事吧。

如果是一般人的話，要在人前做表演應該多少心中會有點抗拒，但對銀赫來說，能夠在別人面前表演，應該是一件再開心不過的事情吧。

作者　銀赫當時的成績如何呢？

老師　成績的話，大概，就普普通通吧。他並不很會唸書，但也不是不能……不過音樂方面的表現很好。從他確實有在準備要當個藝人這點來看，真的表現得不錯。

作者　那他當時有比較擅長的科目嗎？

老師　主要大概就是像音樂、藝術、體育這類的科目吧。從表現來看，讓人覺得他應該很喜歡這些科目。

他好像非常喜歡音樂……同時我知道他也正在努力準備，當時也有在舞蹈團體中身兼歌手，所以他歌也唱得不錯。

他還曾經在大家面前表演過唱歌呢。

當時好像對他說：「你最會唱的歌是什麼歌？唱來聽聽看。」記憶中他好像唱了某位頗具實力的女歌手的歌。他唱得很棒。

把頭髮剪掉！不，我不能剪！

進入事務所後，大家就不能依照自己的喜好隨便留頭髮、剪頭髮、染頭髮了。

不只是歌手，演員也是一樣，會根據事務所之後要安排什麼樣的工作，決定出之後的形象，然後要求當事者留長頭髮、蓄鬍子，或者是會叫人把頭髮剪掉，或是平日就要時時把鬍子剃乾淨；為了要能夠馬上與工作接軌，所以髮型、造型都由事務所統一管理。

但雖然是這樣講，可是當學生時，每間學校總是會有不同的校規，一般的學校基本上也會禁止長髮、金髮、咖啡色的頭髮等等。

Super Junior中的銀赫也是其中的一員，在事務所的管理之下，當然不能自由地變換髮

作者 他一邊上學，一邊又要進行練習生的活動，同時兼顧應該很辛苦吧？

老師 怎麼說呢……，就他本人來說，學校生活應該真的很辛苦吧。我們學校的校規很嚴格，但是他在事務所即將準備要出專輯時，因為事務所的規定，一定得把頭髮留長不可，站在生活常規指導老師的立場來說，如果允許他一個人這麼做的話，那學校的紀律就會被打壞，而銀赫本人則是被夾在事務所要求「把頭髮留長」，以及學校要求「把頭髮剪掉」的窘境中，對他來說，應該真得很辛苦吧。

作者 所以最後他把頭髮剪掉了嗎？

老師這個嘛（笑），因為學校有學校的規定，事務所也有事務所的要求，所以最後就剪成雙方都可以接受的中間值（笑）。

型。而剛好在這個時期，事務所要求銀赫要把頭髮留長，所以銀赫就只好頂著事務所指定的髮型去上學，而這個髮型當然違反了學校的規定。

作者　所以雙方達成協定，讓他剪了頭髮啦？（笑）

老師　對啊，某種程度上來說是這樣沒錯。那時候，銀赫的校園生活還真的是過得相當辛苦呢。

作者　禾谷高中是男校嗎？

老師　是的。他是從花井洞的一山那邊，三月出頭時轉學過來的。

作者　銀赫成為Super Junior的成員後變得很有名，您的感想是？

老師　我覺得很感動。那時候他家的家庭環境，絕對稱不上很好。有時候家裡也會託我照顧他，我有時也會主動幫忙多管管他，現在他成功了，我覺得真的好感動，覺得很光榮、很驕傲。

作者 他出道後，教師節時，有打電話給老師您過嗎？

老師 這倒是沒有呢。

好像曾經有一次因為需要什麼申請書一類的，所以他那時候有來學校的樣子？

大概差不多就這樣吧。

他從學校畢業的時候，應該還沒加入Super Junior出道吧？我負責籌劃校慶時，曾經拜託過他上台表演。

我記得那時候他確實有帶事務所的前輩一起來表演的樣子。

作者 您希望銀赫今後有什麼樣的成長、發展呢？

老師 因為他是個很努力的孩子，而且又有才能，個性也很溫柔。

不過另一方面，他也有些缺點，像在說話時，不知道是為了角色特質的必要還是怎麼樣，

總覺得他偶爾會有點口吃。

藝活動，也能夠讓很多人認識韓國這個國家，打造韓國的品牌價值。

作者 請您對Super Junior支持者説一句話吧。

老師 銀赫是一個很努力的孩子。他非常溫柔，感情也很豐富，我認為他在大家面前所表現的，就是真實的他，所以請大家一定要多多地給他你們的愛。

銀赫在大家的支持、加油聲下，終於有了今天的發展。這絕對不是一條輕鬆的道路，但銀赫卻能夠一邊念高中，一邊努力進行練習生的活動。

正因為銀赫有擁有足夠的勇氣，努力跨越充滿不安的練習生生活，才能夠成為今天舞台上的Super Junior成員。

希望各位今後也能夠多多觀賞他的舞蹈、歌藝，感受他的魅力。

第9章

神童的祕密

SUPER
JUNIOR

Secret

第9章　神童的祕密

■ 身材雖然魁武，但卻總能抓住舞蹈的最佳時機！——神童

對各位來說，對於神童的第一印象如何呢？「啥!?」說不定有很多人的發出這樣的感想。

要說他是「偶像」的話，總覺得好像長相、身材有點不太符合，而會這麼想，就是因為光從「偶像」這個分類出發來看的關係。

Super Junior的成員中，如果要舉出「多才多藝」的成員，那就一定會出現神童的名字。會唱歌、跳舞，而且也很擅長談話……換句話說，把神童列入「偶像」這個分類是不夠的，應該說他是一位「全方位藝人」才對。

他為什麼擁有這麼多技能呢？他又是何時發現自己適合往演藝界發展的呢？那魁武的身體中，到底藏了什麼樣的魅力？接下來，我就要與各位一起來一一發現「神童的魅力·祕密」。

透過「神童的父母」以及「國中、高中的班級導師」，對照「這些與神童朝夕相處的人眼中所看到的神童」、「我們所認識的神童」，一起來感受神童的魅力之處。那麼，就讓我們進入神童的世界吧！

老師是他中學時代的支持者

神童念的國中，叫做一山中學校。

神童是個很普通的孩子。喜歡跳舞，而且也跳得非常好。在學校校慶時、畢業旅行時，他都有表演給大家看，所以後來召集了不少好朋友，大家一起練習舞蹈。甚至他們還一起舉行過公演。他並沒有特別站在台上搞笑給大家看過，不過在課堂上他常常會做出驚人的發言，時常有著與其他人不一樣的創意。

但他不是那種沒辦法讀書的學生。雖然不知道他本人是怎麼看待讀書這件事情的，不過他的成績表現屬於中上。只要解說後，他就能很快理解，不過大概後來上了高中後，就比較沒時間專注在課業上了吧。他好像很喜歡音樂，不過成績方面並不特別亮眼。

遠足的時候，他有準備一段舞要給大家看，在遠足之前他還和其他的學生聚在一起練習不少次。到了遠足出發後，他本來要在學生面前跳舞表演的，但是因為遠足的目的地臨時改變了，導致最後沒辦法把導致努力練習的舞蹈跳給大家看。

他那時候好像很失望，於是最後那一天，回到學校後，他就跑到大家面前，把舞跳給大家

看。他們當時組成的那個團體，好像大家到現在交情都還是很好。

他擁有的才能，讓他有今天的表現。如果是其他的職業的話，那就無法完全發揮他擁有的才能，說不定就難以長久經營下去，而現在的工作正能讓他充分地發揮所長。他現在的實力，就是他原本擁有的才能。當然，他一定也做了很多的努力。神童在電視上講話時的樣子，跟學生時代一樣，都沒變。

歌手（偶像）的壽命都不長，以歌手出道展開事業，然後更加開發自己在各方面的才能，在演藝界長久地生存下去……他很會講話，也有上像是脫口秀、談話性節目一類的節目，往這方面發展應該還滿不錯的。

不論從神童的外表、他待人處事的方法來看，應該很多人都覺得他是一個很溫柔、誠實，而且非常有禮貌的人吧。

他好的地方，不光只是在個性方面而已，老師也說了，從中學時代開始，他的成績就很不錯。而且，好像他從中學時代就已經愛上跳舞，在別人面前表演對他來說，好像是一件非常享受的事。

到國中時期為止，我們都還能看見他「文武雙全」的樣子。

不過，畢竟國中的時候，年紀還不大，要到進入高中後，才更接近成人的階段，而也從這個時期開始，人們必須開始面對「我的目標到底是什麼？」「我想做什麼工作？」「我到底應該做什麼」等課題。

正是從高中階段開始，他全力地往全方位藝人「神童」這個方向發展。國中畢業後的神童，到底又歷經了什麼樣的變化呢？對於跳舞的熱情，到了高中後，變得如何呢？

另外，他的另一項武器「說話能力（talk）」，曾經在高中時期有所發揮嗎？

就讓我們把時光機轉到神童就讀世源高中的時代吧！

■ 學生舞者「神童」

神童就讀的高中，是位於仁川的世源高中。

神童是個很受朋友的愛戴，時常帶給我們歡樂的一位學生。不過他也很常遲到，每次遲到就會搞笑讓班上的同學大笑，然後如果很累的話，就會趴在桌上睡著⋯⋯他和朋友的感情

很好，相處融洽。上課的時候，也時常會做出很有趣的發言，讓老師們笑成一團。他會和老師一唱一搭地開玩笑，他很有這方面的幽默感。

其他學校校慶時，也常常找他去表演，如果剛好遇到是本校要上課的日子，那麼校長也會給他官方的許可，讓他放假去其他學校的校慶表演。據說有也有某個團體延攬他入團，他進入那個團體後，也和整個團一起到處去表演。

神童好像從小就一直有在跳舞的樣子。沒有場地可以練習，他就會到附近的噴水池公園廣場，反覆努力地練習。

高中3年級的時候，神童比現在更胖，制服穿在他身上，看起來都顯得很小件。

大概是制服買得不夠大件吧，和他龐大的身體實在是有點不搭啊。吃然後睡，睡然後吃……感覺好像他的生活就是這樣。因為晚上要花大量的時間練習跳舞，所以來學校讀書對他來說應該很辛苦，他好像常常都很想睡的樣子。他那時候常常趴在桌子上睡，因為他的位置就在暖氣旁邊，所以還曾經因為這樣搞得制服太熱，所以燙傷過呢。那時候還去了一趟醫院……之後好一陣子都要常常回醫院複診呢！

大概是因為太累了吧，所以他在教室裏面睡了好久。每次叫醒他時，已經差不多是放學要

回家的時間了。燙傷那天，我一樣也有叫他起來。他醒來後好像自己也有發現，制服被烘得很燙，整個黏在肌膚上，所以就燙傷了……於是就只好去醫院……

高3的時候，他交了一個女朋友。雖然好像和那個女生交往了很長一段時間，但最後還是分手了。聽說現在神童和那個女生還是好朋友。他對那個女生很好，那時候好像相處得也很不錯呢。

他是一個感情很豐富的孩子，也很溫和。不過因為太常遲到了，所以有時候也會錯過學校的重要活動。他還曾經遲繳過註冊費，那時候，因為他的家境算不上是富裕，所以他好像常常跟父母談到金錢方面的話題，甚至還曾經遲繳了3學期的學費，有時候都讓人怕他連畢業都有困難了。

然後，因為他時常到其他學校參加演出，所以也曾經出席時數不足。因此，最後他的狀況，就交由校長來做決定了。老師到了校長室，把事情解釋給校長聽，沒想到校長叫把神童叫到校長室去，竟誇獎他：「你能夠活用這些技巧表演，是一位很棒的學生呢。」

比起搞笑，他好像還是更希望以舞蹈方面的表現進入演藝界。不過要跳舞的話，應該還是

苗條一點會比較好吧，他那樣胖胖的來跳舞，多少會讓人家覺得有點格格不入（苦笑）。

不過，雖然他胖胖的，但是舞還是跳得很棒。正因為他身材魁武，所以跳起舞來更有份量。舞者一般來講不都瘦瘦的嗎？而神童那樣的體型卻能夠輕盈地跳舞，看到就讓人覺得實在是太厲害了。參加面試後，進入S.M.Entertainment事務所雖然被分配到搞笑藝人部門。

不管怎麼說，畢竟他想要進入演藝圈，所以他至少主動伸手敲了演藝圈的大門，不是嗎？

因為他常常參加活動表演舞蹈，所以有不少國中粉絲支持他。其中也滿多女生的。不過，他之前上節目時，好像有談到「高中的時候，女孩子都在我身邊跟前跟後的」，那個是騙人的（苦笑）。

雖然有交情不錯的女性朋友，但是那只是因為他們交情好，其他的女孩子就……（大爆笑）。不過，當參加活動跳舞時，就會很多人在底下尖叫。當然啦，平常的時候如果就異性的角度來看的話就……（笑）

神童出名後，幾乎都和以前一樣。如果真的要說他有什麼地方變了的話……大概就是比起學生時代，現在的他知識更豐富了，甚至會讓人覺得…「他是不是把學生時代沒唸的書都

「再重新唸過啦？」

他能夠有今天的成就，應該是來自於他的想法很積極正面的關係吧。不管遇到什麼狀況，他都還是以笑臉面對。感覺他好像一直保持著樂觀的想法。這一點，從旁人看來，也不太會引起反面的觀感。而神童雖然表面總是笑笑的，可是內心的意志是很堅定的。這個學生，表面上感覺很隨和柔弱，但事實上內心卻很堅定、有想法。

老師希望他最後能夠進入脫口秀、談話性節目或是MC（主持）方面多發展。跳舞方面的話就叫他稍微忍耐忍耐……（笑）畢竟跳舞是在團體中該做的……但現在的演藝界，藝能已經成為主流了，像是談話、主持方面的藝能，應該發展會比較好吧。

國中時在同班同學面前跳舞的神童，到了高中後，更加成長、發展，開始受到其他學校的邀請，演出表演。

應該致力於課業的學生時代，神童卻在上課時打瞌睡，這當然絕對不是件好事，但是或許正是因為在他的心中，已經決定了「自己想走的路」，因而才選擇拋棄學業的吧。

在台灣，人們常說「文武雙全」是非常重要的，但據說在韓國，只要把其中一樣做好，就

能夠靠著這項技能決定人生的未來。

若是最終沒有在選定的道路上取得成功，或是在途中就選擇放棄，那一定得面對重大的損失，而神童，大概在高中的時候，就已經看到自己未來的藍圖了吧。

一路上支持著他的，正是他的父母。

父母選擇讓神童做自己想做的事，終於，使得他進入足以代表韓國的團體 Super Junior，取得了成功。

那麼，究竟神童的父母，又是怎麼看他的呢？

■ 在溫暖的家庭中長大的神童

父親 這個問題，就由擅長說話的妳來回答吧 （神童的爸爸把採訪的任務交給媽媽）

作者 1個月當中，您們見得到神童的時間大約是多久呢？

母親 1個月大概2次吧？如果時間比較多一點，可以見到3次面。

作者　主要都是我們到首爾，去神童住的地方看他。

作者　見面時，您們都和神童聊些什麼呢？

母親　「你有好好吃飯嗎？」「有沒有好好睡覺啊？」等等的吧。因為他又胖了，所以也常常會跟他說：「你有沒有好好減肥呀？」「飯要少吃一點啊」等等的。大多都是跟健康有關的話題。

作者　有常常聊到工作方面的事情嗎？

母親　不太會說工作方面的事情。比如說，如果他正在準備要發專輯，就會跟我們說「之後會出專輯」，大概頂多就這個程度而已吧。

作者　小時候，您們怎麼教育神童呢？

母親　我們教導他說：「要誠實地活著。」因為他的個性很溫和，所以在家中不曾聽過他批評別人。他是一個很單純、溫柔的孩子。

作者　神童當上藝人後，有什麼改變嗎？

母親　他原本就是個溫和的好孩子，所以當了藝人後，也沒有什麼變，跟原本一樣。如果要說哪裡變了，大概就是變得比較跟得上流行吧？

作者　他小時候有說過自己以後想當藝人嗎？

母親　這個啊，他常說。比如說，他會模仿歌手「消防車」*，然後學他們跳舞。

作者　神童在唸書時，成績如何呢？

母親　成績到小學時還不錯。但上了國中、高中後……成績就往下掉了！

他太熱衷跳舞了，所以沒什麼時間唸書。

作者練習生時期，他都和您們說些什麼呢？

母親 跟其他Super Junior的成員比起來，他當練習生的時間比較沒那麼久。可能是因為這樣吧，所以沒聽過他說很辛苦、很痛苦等等的。因為他做的是自己喜歡的事情，所以好像很日子過得很滿足的樣子。好像也不曾覺得練習生時代很辛苦。

作者 當您們看到第一次站上舞台的神童，心中的感想如何呢？

＊
由三位男性組成的團體。
日本富士電視台節目【Down Town的超棒感覺（暫譯，原名ダウンタウンのごっつええ感じ）】中，日本搞笑團體Down Town將消防車的「昨夜的故事」一曲直接轉唱成日文歌「OJYAPAMEN（オジャパメン）」。

母親 我那時候稍稍地哭了。怎麼說呢……算是……因為感動嗎……就覺得自己的兒子真的很棒。

站在舞台上時，真的很帥。

作者 有什麼關於神童的小故事可以分享嗎？

母親 哎唷，你來講啦～

父親 是沒有什麼太特別的故事可以説啦，不過他小時候常常一邊看電視一邊模仿學著跳舞。

説起來，比起藝人、歌手，成為舞者應該最符合他的夢想吧。他會看著電視，模仿跳舞，然後再出去外面表演舞蹈給別人看。

從國中開始，他就會對家裡説：「我去一下學校。」然後事實上其實並沒有去學校（笑）。

因為他幾乎每天都沈浸在跳舞當中，所以還差點被學校退學呢。我到學校去看，

我愛Super Junior 129

才發現應該上學的時間他沒去上學，而是跑到其他地方去跳舞了，他也曾經有過這樣的一段日子呢。

現在回想起來，為了要在這條道路上成功，他本人付出了非常多的努力。

作者　所以神童是一個會努力做好喜歡的事情的人呢。

父親　是的，他會自己決定「好，就做吧！」然後就著手行動。

作者　神家都說神童像媽媽還是像爸爸呢？

父親　幾乎大部分的人一開始都會說是像媽媽，但是越看就會說好像比較像我。

作者　您們認為他與您們相像的地方是？

母親　吃的部份。喜好的部份也很類似。還有，睡覺的時候的樣子。看到他的這些部

作者|份，就會覺得，真的是像極了。在吃的方面上，完全跟他爸爸一個樣。他們都好
喜歡吃韓式燒肉（삼겹살，samgyeopsal）。

作者|他長大後，曾經對您們說過「我以後想要做這方面的工作」之類的嗎？

母親|神童的話，好像是希望能夠從商。
雖然沒有聊過太具體的內容，但是他曾說過希望往商業方面發展。我們會像現在
這樣經營炸雞店，也純粹是因為他說了所以才開始做的。
他真的很喜歡買賣呢（笑）。

作者|您們希望他幾歲時結婚呢？

母親|去當兵後，退伍出來的時候吧……（苦笑）。

作者|那他本人說他希望什麼時候結婚呢？

母親　他說他希望早點結婚。他從小就這樣了，一直說希望能夠早點結婚。

作者　最後，您們認為Super Junior能夠成功的原因是什麼呢？

母親　就我的想法來看，大概是因為成員間有著友情一般的團結力吧。

男人在這一點上，真的很厲害。

Super Junior的成員們感情都很好，而成員的父母們相處得也很融洽。大家真的都對我們很好。希望Super Junior能夠長久經營下去。

看著父母待人處事的態度，就覺得神童真的生在一個很溫暖的家庭……整間店裡都飄散著「溫馨」的空氣。

然後母親最後所說的「希望Super Junior能夠長久經營下去」，真的是非常有力量的祝福，讓人很高興。

那麼接著，我們就來介紹一下神童的爸爸、媽媽所經營的炸雞店吧！

外皮酥脆，裡面多汁──BHC炸雞

韓國有許多專門販賣炸雞的店面。

作者我本人在韓國住過3年左右，那時候也很常去炸雞店光顧。

不過，這次要帶大家去的炸雞店，可是獨一無二、美味至極的一間店，那就是神童的父母所經營的炸雞店。

從首爾中心搭地下鐵，約1小時左右的車程就可以到達神童家的炸雞店，請大家務必要大駕光臨喔！

第10章
利特的秘密

SUPER
JUNIOR

Secret

第10章 利特的秘密

雖然當了很久的練習生，不過利特從年紀還不是很大時就成為十三人的隊長，盡心帶領團隊。

他開始夢想當歌手是第一次看到韓國的超級巨星「徐太志和孩子們Seo Taiji and Boys」的事情，從那時候開始「徐太志和孩子們」就是他崇拜的人。

喜歡唱歌的他常因為在家大聲唱歌而被鄰居抱怨。

父母親給他的零用錢也全被他拿來買喜歡的歌手的唱片。

他雖然有「想成為歌手」的念頭，但沒有表現出來，只在名為「家」的小小舞台上唱歌，日子就這麼一天天地過去。

他國三時聽說友人出道當了歌手。

聽到總是一起唱歌跳舞的朋友成為歌手，他內心產生了「這樣下去不行」的念頭。

某天，一個機會找上了利特。利特要去參加朋友的生日派對。

他在從來沒去過的「狎鷗亭」迷路了，結果遇到星探。

他拿到了一張名片，名片上印著S. M. Entertainment的字樣。

他會跟S. M. Entertainment接觸是因為在要去參加朋友的生日派對途中，在狎鷗亭迷路了。

就這樣，利特成了練習生，不過在他的培訓生活中發生了一件事。

他瞞著父親將補習班的學費拿來當作前往S. M. Entertainment練習的交通費之事被發現了。

那天，利特將事情始末全向父親坦白。

他向父親道歉把錢挪用到別處一事，並發誓會努力去做，讓父親引以為傲。

不能再讓父親失望了……利特很拼命地練習。

沒想到某天，比自己晚兩年加入的學弟出道了。

自己那麼積極準備，為什麼沒有機會呢……他感到焦慮。

而且最讓他難受的，是親戚們說的話。

「你究竟要準備幾年？」、「你有認真在練習嗎？」、「你是不是遇到詐欺了？」、「我聽說有人準備了很多年，結果到最後無疾而終喔。」每一字每一句都是他沉重的負荷。

很辛苦……可是他絕對不放棄。2002年當全韓國人正狂熱於世界盃足球賽時，那時的他理所當然每天還是努力練習。

當時他跟SJ的東海、東方神起的允浩三個人在經紀公司看準決賽轉播，結果大概是練

習得太累了，三個人都睡著了，根本沒看到比賽。

利特的青春全都花在練習上，然而就算他再怎麼努力練習，還是曾被後來加入的學弟超越過。

在這樣難受的心情下，壓倒他的最後一根稻草是一同努力練習，同甘共苦的允浩與俊秀他們組成了「東方神起」，出道歌曲「Hug」還榮獲冠軍。

「你們拿到冠軍了，恭喜。」利特打電話恭賀對方，可是掛掉電話後，他眼眶泛紅，非常不甘心，躲進浴室裡哭。

這樣的他終於機會來了，就是加入SJ。

人數12人。自己努力去做就已經很辛苦了，然而有時團員出錯也有可能給自己帶來傷害，因此他背負起12人份的責任挑戰新歌發表會（※）。

※ 新歌發表會

推出新曲時以媒體、粉絲為對象的小型演唱會。

一起歡笑一起哭泣的12名團員結束新歌發表會當天，他們抱在一起痛哭流涕。

之後，第13名團員圭賢加入，組成了現在的SJ。

可是他們的目標還很遠，在隊長利特成為亞洲第一隊長之前，還必須繼續努力下去……

愛哭的優秀學生

利特就讀首爾的崇實中學。

透過利特國三的班導師，以及當時剛到任的保健室老師，我們可以更了解利特台下的那一面。

笑容溫和且真的很替學生著想的班導師與長得很漂亮，很受學生喜愛的保健室老師。

那天是教師節，因此在周六仍到學校的兩位老師收到許多學生送的禮物。

利特一定跟這些學生一樣得到老師許多的關愛，同時也非常敬愛老師。

利特總是說：「當歌手是我的夢想。」

班導師：

「正洙（本名）個性開朗，跟同學的關係也很好，而且學校生活也過得很充實，是一位很好的學生。」

保健室老師：

「我是保健室的老師。

第一次見到正洙是在他國三的時候，我剛到這所學校當保健師老師。

跟他熟了之後，我知道他很喜歡音樂。

那是他從小的夢想，從沒有改變過。

他升高中後，當歌手的準備期間仍然很辛苦，可是他還是沒有放棄自己的夢想，自始至終熱愛音樂。

他就是這樣的一個孩子，而且善解人意，功課又好。

只不過很愛哭，常常講話講到一半就突然哭了起來，這表示他的感受性很強，所以才會常常流眼淚。

他在當培訓生的歌手準備期間遇到很多事情，可是他還是沒有氣餒，一直對音樂保持熱誠，盡全力去努力。」

功課當然很好

作者 他因為練習，每天都很忙碌，那他在校的成績如何？」

班導師 我記得網路上有公開他的成績單……

只要去看就知道他的功課很好，我記得平均都超過90分。

他選擇音樂這條路我覺得很好，不過老實說，他在學校的成績很好，選擇別條路應該也會很成功。

請上網確認公開的成績單，我記得下學期的成績比上學期好，整體來說是一個會念書的學生。

老師說的沒錯，網路上的確有利特的成績單，只要看到成績單就會發現他的成績的確慢慢進步。

特別是數學，從49→68→75→95，一直都有進步。

作者　他有拿手跟不拿手的科目嗎？

保健室老師　他每科都很好，不過上高中後由於培訓生活很忙碌，成績有退步。他從國中起音樂成績就很好。

作者　他的體育成績如何？

保健室老師　我記得體育成績並不理想（苦笑），他運動好像不是那麼好。

班導師　我不記得他的運動神經好……參加球技大賽時他也不曾代表我們班出賽過。我記得他下學期時數學的成績比其他教科差，不過期末考的時候成績就進步了。」

作者　他現在是SJ的隊長，學生時代他擔任過帶領班級的職務嗎？

班導師　我帶他們班的時候，他不曾當過班長。

不過我記得他有帶領同學的領導特質。

跟女同學們的關係也很融洽，身旁常圍繞著許多男、女同學。

保健室老師　不過走出來當學生會長，帶領學生……他似乎不喜歡。

他會幫助同學，領導身旁的朋友而已。

作者　他在學校發生過什麼趣事嗎？

保健室老師　沒有耶……完全沒有發生過什麼有趣的事……不過我剛到學校就任時必須整理新的保健室，要將櫃子及一些必需品搬到保健室整理。

可是當時我沒有認識的學生，只能拜託來這所學校第一個遇到的學生『利特』跟他的同學幫忙。

我到現在還記得他努力幫我移動重物，替我整理的事情。

很感謝他。還有……我記得他跟同學一起唱歌的事情。

作者 他唱了什麼歌？

保健室老師 他來學校唱歌給我聽，出道前，申彗星Shin Hye Sun 與李智勳Lee Ji Hoon 的歌。

他也曾跟自己的朋友去別的學校公演。

作者 果然從學生時代就夢想當歌手了。

班導師 保健室老師說的沒錯，我也記得他很喜歡音樂跟唱歌。

其實我們班有人比正洙先出道。

當時以『Non Stop』的團名，好像有12名團員？比正洙先在電視上亮相。

可是只出了一張唱片，我記得並沒有第二張，我不久前才上網查詢，找到那名學生的名字。那名學生跟正洙同班，只出了一張唱片就沒下文了……也就是說最終是失敗了吧？

我知道正洙愛音樂，會唱歌，可是要在韓國以音樂成功闖蕩演藝圈並不是那麼簡單的事，我其實對他說過這麼一段話。我說：這是很困難的事吧？你是一個成績很好的學生，繼續念書是不是未來性更好呢？

或許因為這樣，我沒想過他會這麼成功，其實我內心擔心他的心情比希望他成功的心情還要強烈。

不過現在看到他成功，果然他從以前就會唱歌，愛音樂，原本就有『當歌手的資質』。

作者　利特長得很帥，很受女學生歡迎嗎？

保健室老師　非常受歡迎喔，女學生們很迷他……他的確長得很帥，我在國中第一次見到他的時候也覺得『這孩子五官非常俊俏……』

作者　他跟朴老師很熟嗎？

保健室老師　我們很熟啊。

不過他出道後一次也沒來看我。

班導師　我跟利特上同一間教會。

當時他也很受來教會的別校女學生歡迎。

眾所皆知，他長得很帥。雖然長相好也是原因之一，不過就我看來他的長相是很受女學生喜歡的那一型，所以非常受歡迎。

保健室老師　不知道是怎麼得知他的，甚至有很多學校邀請他去玩，真的很受歡迎。

班導師　我去這所學校前面的學校辦事，上同一間教會的女學生就讀那所學校，她跟同學說我是利特的班導師，結果連我都很受女學生歡迎呢（笑）。

作者　當時想像得到今日的利特嗎？

班導師　我剛才也說過，他的個性開朗積極，因為這樣老師們都很疼愛他，他現在從事演

藝工作，我覺得他比那時候更加開朗。

當年他就是一個開朗的學生，我想這樣的個性應該對他現在活躍於演藝圈有很大的幫助。

他個性開朗，善解人意……不過其實他並不是會在大家面前搞笑取悅別人的個性。他會帶給身旁的人喜悅與歡笑，會露出燦爛笑容，會給周遭帶來好的影響，可是我無法想像他上電視表演時搞笑的模樣。

保健室老師

他非常喜歡音樂，我覺得他繼續堅持下去或許會成功……不過我從沒對他這麼說過。

我只對他說過：你是不是把夢想看得太重了？要不要試試別的路？可是他總是給我相同的回答。

他總是對我說：老師，我的夢想就只有一個，我一直朝著這個夢想前進。漸漸地我也認為『這孩子或許會成功』。

可是看到他上電視，我內心曾驚訝那孩子在人前是那個模樣（取悅別人模樣）？

我覺得他是很稱職的隊長，因為他不會對別人惡言相向，他很努力當隊長，不過我覺得他的內心也會受傷，也吃了很多苦。他很會講話，當時我曾建議他要不要嘗試當DJ，現在再

看到他，他果然很會講話。」

作者　他出名後曾來見兩位或是通過電話嗎？

保健室老師　他出道前常打電話給我，我們也常見面，非常辛苦的樣子。

是他出車禍那時。他的宿舍在江南，他都住在那裡，不過因為車禍的關係他身體很虛弱，因此回老家休養。

他老家就在這所學校附近，當時他正好往學校方向走過來，我們恰巧遇上，聊了幾句，後來電話就打不通了，他好像換電話號碼了。

出道後更忙碌了，我們只見過一次面。

班導師　他難過的時候好像常常去找保健室老師，跟她聊天。

保健室老師　那是出道前的事了，藝人非常忙碌，見面的人、生活的環境也全都不同，已經沒有餘力在意以前的事、以前認識的人了吧。

不過話雖如此，我們老師們並不會覺得難過，與其來找我們，把時間花在我們身上，我們更希望他能在電視上展現他更完美的一面。」

老師犯大錯！

班導師 三年前他曾來我家。

在聖誕夜那天，晚上十點左右吧⋯我突然接到電話。

利特老家就在我家旁邊，他要從老家回去宿舍前打電話給我，說想見過老師再回宿舍，於是我們就見面了。

不過那天我犯了一個大錯⋯⋯

同一間教會有一個女學生很喜歡利特，她希望我能讓她見利特一面，所以我就發了簡訊給那名女學生。

內容是「五分鐘後利特要來我家，妳自己決定要不要來見他。」沒想到她帶朋友來。

因為這樣，我家公寓大爆滿。

我搭公寓的電梯回我家，結果看到我家變成了小型歌迷會，還一起拍照，過了約十五分鐘

歌迷會才結束。

然後幾個月後，他出車禍……我最後見他是在去年。

我去電台找他，他不是有主持一個廣播節目「KISS THE RADIO」嗎？我好久沒見到他，於是去電台找他，我跟警衛伯伯說我是他以前的班導師，能不能見正洙？後來我們就見面了，聊了十分鐘。

作者　那場在家裡的小型歌迷會上都聊了些什麼呢？

班導師　他在我家講了演藝工作的事……當時他才剛出道約一年，應該是非常忙碌的時期。

工作的事、以前學校裡的事、給來我家的女同學們簽名、回答她們的問題。

去年見面時好像聊到他去中國、越南表演的事。

講到他去國外表演……見面的時間很短，只講到這些事情。

作者　聽到他出道了，您的心情如何？

保健室老師 非常高興，我知道他一路以來吃了多少苦，因此聽到他出道了，我非常開心。

作者 SJ風靡全亞洲耶。

保健室老師 我去馬來西亞、新加坡旅行，前不久也剛去過台灣。

每個國家都知道SJ，連炸雞店都看得到他們的廣告。

（※應該是橋村炸雞KyoChon）

鑰匙圈、照片……我真的很驚訝他們這麼受歡迎，也很感謝正洙。

我跟當地年輕人聊天，聊到「我是東方神起的粉絲！」、「我是S的粉絲！」當我告訴他們我從韓國來，光是跟韓國、SJ有關係，他們就很興奮。

我真的很高興，也覺得驕傲。聽說在亞洲各地也很受歡迎，我想台灣也會有很多粉絲喜歡正洙。

班導師 而且正洙到出道前的準備時間非常長。

六年？從我當班導師那時開始準備，升高中後也持續接受培訓，雖然幾度有出道的機會，可是後來都因為團隊不行、團隊內出問題、經紀公司方面的問題而宣告破局，真的花了很長的時間，所以當我聽說他正式出道了，我真的很開心。

只不過同班同學有過失敗的前例，我也會想「要是失敗了怎麼辦？他會不會因此受傷？」當然我祈禱他一路順遂，我能夠期待是因為他隸屬大型經紀公司，托經紀公司的福，我不需要那麼擔心，這也是事實。

作者 兩位希望利特今後如何成長呢？

班導師 他以歌手的身分出道，不過現在則是在各方面累積表演經驗，我相信正洙在這方面能充分發揮自己的實力，因為我記憶中的正洙是一名誠實、懂得自我管理的好學生，跟其他人之間的人際關係也很圓滿。

如果他以這種態度工作，我想他能活躍於各領域。

他現在已經是稱職的隊長，我相信今後他也能好好從事演藝工作。

我上禮拜看電視，看到他流著淚說身兼隊長，他真的是一個很脆弱的孩子。看到他身兼隊長，隱忍自己辛苦的部分，我很佩服他。

我想今後他能夠充分勝任表演工作，跟現在一樣受到粉絲熱愛，我祈禱他能夠更成功。

保健室老師　不是也有人看衰SJ嗎？認為召集那麼多人做什麼？

可是我認為他們是符合時代潮流的新團體，分組活動我覺得非常好，可以充分展現自我特色的團體是必要的。SJ是召集有能力的團員，充分展現自我特色，很好的形式的一個團體。

我希望他們今後也不要受限，能夠多方面嘗試，而且正洙比其他團員更能勝任工作，我相信他能展現出自己的優點出來。

作者　他當時說過痛苦嗎？

保健室老師　是對沒有得到保證的未來的不安感。

雖然有夢想，但是並沒有得到保證說「你幾年幾月可以出道」。

就算公司說要讓他出道，可是也曾因為情況改變而延期或是作罷。然而他依舊不氣餒，朝著夢想持續努力，這是很困難的事，我想這是最痛苦的事吧……

作者　請給ＳＪ的團員們以及日本的粉絲們一句話。

保健室老師　對ＳＪ的你們而言，正洙是同事……他身為隊長，我希望他在團員間能夠得到支持，這個團體並非只是以利益為前提的團體，我希望你們能夠是熱愛音樂的夥伴，感情能夠像兄弟一樣，像過去那樣努力。

對各位粉絲我只想說一句，請你們多多支持正洙，他真的是一個好孩子。

班導師　我曾經是他的班導師，以老師的立場來看……他真的是一個有很多地方值得我驕傲的孩子。

我對他也有很多擔心，擔心他在演藝圈會不會因為意料外的事情而受傷、氣餒。

我希望他能像一直以來擔任隊長那麼努力一樣，今後也能成功扮演隊長的角色，跟其他團員融洽相處，展現出身為隊長的力量，在各領域擴展自己的演藝工作。ＳＪ的粉絲們，特

別是利特的粉絲們，請大家多多支持我們利特。」

班導師與保健室老師，非常感謝兩位。

保健室老師還特地從隔壁的高中校舍過來國中校舍這邊。

或許因為這裡是她的前職場，也或許因為保健室老師是美女，有許多男性職員前來跟她說

話，還曾經一度中斷訪談。

今後請您們繼續培育像利特這樣英才喔！

第11章
東海的秘密

SUPER
JUNIOR

Secret

第11章　東海的秘密

■嚴以律己寬以待人——東海

像是會騎著白馬現身的王子，東海。

為了實現當歌手的夢想，東海從全羅南道的木浦到首爾來，跟ＳＪ的團員們、東方神起的團員們一起每天接受嚴格的訓練，終於被選為13人中的一員。

他為何能夠如此拼命？他的原動力是最愛的雙親的支持與從培訓時代就一直陪伴他的粉絲們的加油。

讓我們來聽聽從培訓時代就看著東海一路走過來的老師們眼中的他。

■他是一名很優秀的學生

ＳＪ東海就讀於「Seoul Digitech High School」時，他的班導師表示，一年級時有他們班的課，他是從地方城市轉學過來的。老師對他的第一印象是「漂亮的孩子」，而且也很有禮

貌。當時聽說他是為了當藝人而到首爾來的，身為學生又想成為藝人，當然就必須兼顧學業與演藝活動，他跟其他學生一樣只有24小時，應該非常忙碌。

可是雖然每天都很辛苦，他對學生生活仍舊非常積極，跟同學相處得也很融洽。

他對學校的課業很認真，演藝活動也很用心，他說他會去經紀公司的練習室學習音樂到半夜、學習英語，獲得知識。

無論在肉體上、精神上，他的壓力想必都很大，不過學生生活仍舊過得很充實，人又很有禮貌、個性開朗……他是這樣的一個學生。

至於成績，雖然是學生，但因為也必須兼顧培訓課程，因此成績並不是全都優等。他認為成績並不是全部，而是把重心放在自己必須參與的演藝活動，只認真完成基本學業。

有些科目他一直拿優等，不過也有一些科目掉到中、下等，基本上維持在優、中等……他拿手的科目是英語跟音樂，當然他的目標就在這裡，也就比較感興趣吧。他對文學作品也很感興趣。

作者　發生過讓您記憶深刻的事嗎？

老師　我記得很清楚的是那麼努力的他，內心似乎還是有很多糾葛。我不記得正確的時間了，不過那是在某天深夜一點過後的事，我接到他打來的電話，電話那頭的他聽起來像在哭。

他哽咽的在電話那頭對我説，「老師……我好痛苦……我為了自己的夢想必須兼顧兩者，但是卻無法如自己預期地那樣順利，我好痛苦……」

聽到他這麼説，我也很難過，可是隔天在學校裡見到他時卻看到他很開朗、愉快地跟同學相處，完全看不出來曾經打過那通電話的感覺。

作者　他當學生時就很受歡迎嗎？

老師　我們學校的女學生不多，我不清楚他是否受歡迎，當時他還沒有參與演藝活動，並不知道有歌迷俱樂部的事，是我們班上的某位女學生告訴他有東海的歌迷俱樂部。我也加入他的歌迷俱樂部看他的照片（笑）。

作者　當時有想到他會這麼紅嗎？」

老師　我看他那麼努力就知道他會成功，他的外表也比其他學生醒目。長相好像學生時代比較帥？（苦笑）

作者　出道後的他有什麼變化嗎？

老師　當學生的時候還在長大，骨骼並不是那麼強壯，長相也比較稚氣，現在的他很有男子氣概，不過我覺得那時的他比較可愛。

雖然如此，我想並沒有什麼太大的改變，很努力在做好份內之事這點似乎一如往常。

作者　東海出道後跟您通過電話嗎？

老師　有過一通。我在報紙上看到東海出道的照片，但在那之前，畢業時他就告訴過我出道的事了。

我們在電話裡講到了學弟的事。那是因為當時韓國發生了這樣的一件事。

有一名小孩從地鐵月台上掉下去，幸好一名學生在他被電車輾過前救了他，那名救人的學生是我們學校的學生，也是東海的學弟。

學校接到許多詢問的電話，表示很感謝學校教育出這麼有勇氣的學生。甚至有人很客氣的來電，表示願意給他獎學金。我很開心地跟東海講起這件事。我笑著對他說，東海，你有這麼棒的學弟喔，若有機會接受訪問記得要提到自己有這麼優秀的學弟。

作者　聽到他出道了，您的心情如何？

老師　其實他從以前就開始準備演藝活動，從那時起就有藝人的感覺，因此與其說「他成為藝人了」，我更覺得「他應該要更早成功的」，因此聽到他出道了，我內心覺得「太好了」。

作者　他風靡亞洲，您的看法呢？」

老師　他能受歡迎，我覺得太好了，我看過在那麼辛苦的情況下差點受挫折的他，因此真

作者　您覺得他成功的原因是什麼呢？

老師：「不只東海，我覺得這世界上的事都是表達出自己做了選擇後去努力得來的結果。

我想東海能有這樣的成就，除了他本身的努力之外，周圍的人也給了他很大的幫助，不過

基本上如果沒有他的努力就不會有今天的成就吧。

達到巔峰也有可能墜落山谷，如果沒有他的努力夢想也不可能實現，而且今後仍有很多困

難的情況等待他去突破吧。」

作者　您希望東海今後如何成長呢？

老師：「身為藝人，一點小事也有可能被無限放大，有時候甚至可能成為致命傷。

人都有優缺點，有人愛講你的優點，如果不是粉絲也有可能不斷講你的壞話。

他，今後成為獨當一面的藝人。」

的很為他的成功開心，在這樣的情況下，我希望他能更充實自己、體諒別人，讓更多人認可

我希望他在許多藝人前輩當中如果能努力到某種程度，讓別人認可他的成功時也要謹言慎行，感謝粉絲與身旁的人的幫助，當一個能為別人著想的人。

不是有那種「個性很好」、「會讓人幸福」等，各方面都得到認可，而不是讓人覺得「只有長相能看」、「只有歌聲能聽」的藝人嗎？

我希望他能像那些藝人一樣，成為為身旁的人著想，給所有後輩帶來夢想的人。

作者　請給ＳＪ的團員們一句話。

老師　請愛護東海，希望你們今後能以完美的表演帶給人們歡樂。

因為很早就接受培訓，隸屬經紀公司旗下，因此內心也產生了糾葛。

可是正因為他跨越了那些糾葛，今天才能成為ＳＪ的一員。

接下來聽聽他高二時的班導師對他高中時代的印象吧。

■ 學校引以為傲的畢業生

作者　高二的東海是怎樣的學生呢？

老師：「我是他二年級的班導師，他是一個很乖的學生，上我教的英語課時他都很認真。」

作者　他的成績如何呢？

老師：「他的成績不怎麼好，因為他每天要去經紀公司上很多課，準備演藝活動一直到深夜……這樣就已經讓他很疲憊了，但他還是努力來上學。我教的是英語，我上課時並不會只上課本的東西，有時候也會聽英文歌上課，這種時候他也很認真，看起來對英語很有興趣，非常積極。」

作者　發生過讓您記憶深刻的事嗎？」

老師　他跟我說過很多培訓生活的事，在經紀公司練習的事，努力準備的事，家庭的事等等，他的老家在全羅道的木浦，因此他無法跟父母生活在一起，可是他的父親非常支持他，東海常常很開心的跟我聊起他父親的事。

既然提到東海的父親……在這裡作者想稍微提一下他父親的事。

各位粉絲應該都知道東海是個辛苦人吧？

結束辛苦的培訓時代，加入SJ，獲得成功後，東海卻面臨最愛的父親過世。

「想要成為歌手」不只是他的意念，更是繼承自他父親的夢想。粉絲們，準備好手帕了嗎？

這是一件有些悲傷的事，我們先回顧發生在東海、東海的父親以及SJ團員間的那件事之後，再回到他的學生時代的事。

■ 東海繼承了父親的夢想……請安眠吧！

東海的父親的夢想是成為歌手。

他一直以來都是演歌歌手南珍＊的歌迷，每次去卡拉OK都會唱南珍的歌。

南珍的歌曲當中，東海的父親最愛「窩둥지」這首歌。

然而東海最愛的父親卻在2006年過世了。

他是一位很棒的父親，大家都喜歡他，SJ的團員們也把他當作真正的父親看待。

SJ的隊長利特跟東海的父親之間發生過連東海都不知道的事。

那是在SJ的雙親聚會的時候。

SJ的雙親們之間感情也很好，大家常常一起去唱歌，那天SJ的團員們也一起去了。

東海的父親真的很會唱歌，歌唱實力媲美職業歌手，團員們的母親們也變成他父親的粉絲，要求「再唱一首！」

利特看到他父親唱歌的模樣，覺得「他比東海酷，很棒的一個人」。在東海父親熱情的演唱下，那天的卡拉OK非常盡興，時間已經很晚了。利特當時對東海的父親說：「時間已經

＊ 南珍 Nam Jin 全羅南道出身的男性演歌歌手。

很晚了，不如就在我們的宿舍住一晚，明早再回去吧？」

可是他父親抽著菸說：「不了，我不想麻煩東海……」

然後又緊握著利特的手，對利特說：「我很感謝……讓東海這麼辛苦……給你們帶來麻煩……」

利特回答說：「這是我喜歡做的事……」

不過他父親還是握著利特的手，說：「東海有時候會裹足不前，我是東海的負擔……謝謝……你年紀比較大……我以父親的身分拜託你，我們家的東海就麻煩你照顧了。」然後返回東海的故鄉「木浦」。

利特至今仍忘不了東海父親當時說的話與手的觸感。

那時候他父親不知是否已經知道自己身體出狀況，所以才對利特說了那些話，他一回到家病情立刻惡化。

然後就住進了首爾的醫院。是惡性黑色腫瘤**。

**惡性黑色腫瘤發生在皮膚上的皮膚癌（皮膚惡性腫瘤）有很多種，惡性黑色腫瘤是其中之一，惡性度最高的一種。

東海的父親辛苦地度過了三年的抗癌生活，最後辭世。東海小時候家裡並不富裕，因此吃了很多苦，他為了孝順從小就支持自己的父親，加入ＳＪ後很努力工作，好不容易手邊賺到了錢，心想「可以讓父親享福了」，卻突然發生這種事，他的內心一定很痛苦……

他曾在一個特定的時候會強烈想念父親。

那是在ＣＤ排名榮登第一名的時候。ＳＪ的團員們都向自己的父母親報喜訊，只有東海因為父親去世，只能聯絡母親，當其他團員都開心地各自打電話給他們的父親時，東海強烈想念父親。

像朋友一樣的父親……唯一的父親……好朋友去世……對東海而言是言語無法形容的悲傷往事。

當SJ-T跟父親最喜歡的歌手南珍同台演唱「窩」時，雖然是歡樂、開心的舞台，東海卻在後台哭了。

他想起了父親。

或許是經歷過大悲，現在的東海除了孝順自己的母親之外，對其他團員的父母親也很尊敬，聽説他比銀赫還要更常跟銀赫的父母親聯絡，也常常看到他對待銀赫的母親像自己的母親一樣孝順。團員們的父母親想知道SJ的行程，也常打電話給東海。

那麼，接下來再繼續了解高中時代的東海吧。

作者　他當時受女學生們歡迎嗎？

老師　非常受歡迎喔，學生們也會跑來看東海，不過他來學校很低調，並沒有引起很大的騷動，只是女學生們很開心。

作者　想像得到他現在會這麼紅嗎？

老師　他應該當了很久的培訓生，等待出道時好像也曾編入別的團體，雖然忐忑不安卻也

努力練習。他不曾動搖，比想像中還要習慣當明星，長期以SJ團員的身分參與活動，很值得驕傲。

作者 出名後東海有什麼改變嗎？

老師 我不是很清楚。
他不是那種上電視會做出輕浮舉動的人，原本個性就很謙虛、安靜，現在應該也是這樣。

作者 他出道後有跟您聯絡嗎？

老師 東海給我打過一次電話。
以SJ身分出道時打過電話給我，說生活非常忙碌。
可是他還是抽空打電話給我，我很開心。他說他很忙碌，可是一切平安，而且很努力做著自己最想要做的事。

作者 聽到他出道時，您有什麼感想？

老師 我很開心啊。對學校來說也是值得慶祝的事，跟學生說「ＳＪ當中的東海是我校的畢業生」，大家也是很興奮地說「真的嗎！」非常支持學長。

作者 您覺得他成功的原因是什麼呢？

老師 東海的老家不在首爾而是在地方都市，他長時間跟父母分開，生活很辛苦，可是他想成為明星的夢想從不曾動搖，也不曾讓人看到他軟弱的一面。練習生處於不知道何時能成功的狀態中，可是他仍舊努力練習，埋頭於夢想當中，我想這就是他成功的原動力吧。

作者 您希望東海今後如何成長呢？

老師 我知道他很努力表演，不過我希望他能更積極展現自己的特色，得到更多人的支

持，在音樂上也要更進步才行。這是我對他的期許。

東海在學生時代就跟現在一樣安靜、個性溫和、來自全羅道，很有男子氣概、不常讓人看見悲傷。

接受培訓時也曾跟東方神起的允浩同甘共苦。他們曾經住在同一個房間，感情像兄弟一樣。

東海離開故鄉，過了五年培訓生活，可是因為有周遭的幫忙，有一起歡笑哭泣的同伴，所以才有辦法走到今天吧。

第12章
粉絲與Super Junior 的秘密

SUPER
JUNIOR

Secret

第12章　粉絲與Super Junior的秘密

1. 烏龜和藝聲的故事

Super Junior成員當中，如果説藝聲是唱歌唱的最好一點是不為過。但是，他一方面消遣解悶不在行，一方面發呆迷糊的事也很多，和他在舞台上的樣子完全不一樣。私底下的藝聲真的非常可愛，總是展現出「天真浪漫」的一面，臉上有著各種樣貌的表情。

就像在宿舍的時候，如前面所説，他對排解無聊不在行，是個很容易感到寂寞的人。

有一天，藝聲去希澈的房間找他時，看到「寂寞的希澈」養了一隻小貓，心生羨慕的他，也因此養了一隻寵物。

藝聲養的寵物是一隻陸龜，這隻陸龜約韓幣35萬，以台幣來算，約13000~14000元左右。一開始飼養的時候，藝聲滿懷愛心的照顧，而且幫它取了名字。

這隻陸龜的名字叫作「小毛頭」。

小毛頭是藝聲的玩伴？家人？它有一個像水槽般的家，是藝聲買給它的，所以它不能説是動物，而是陸龜。

基本上陸龜是觀賞用的寵物，不能像希澈所飼養的貓貓一樣，可以很快的反應，也可以一起玩耍般的寵物。

由於藝聲不喜歡無法排遣無聊這件事，當他看著開始飼養的這隻烏龜，漸漸地感覺到無聊，好像日子也變得憂鬱了。

我們怎樣也不會想到藝聲也有這一面吧？

2. 始源結婚OK嗎？

就粉絲來說，聽到自己喜歡的藝人談戀愛啦、結婚啦這一類的事情，雖然嘴上是說「真是太好了！」但心裡應該會感到妒嫉吧？

這是關於成員之一，被譽為具有領袖氣質──崔始源的話題。

始源住在稱為「江南」的地區，以台灣而言，就如同「信義區」等最好的地區。身為貿易公司社長的兒子，像貴公子一般的始源，在粉絲間一直都有這樣的話題。

「始源哥哥，在藝能活動期間，即便是結婚，也能夠得到很好的合約條件吧。」

雖然心裡很想說：「哪有那麼笨的事情？」但「為什麼始源可以得到那樣待遇，卻不談戀愛

呢？」這樣的胡思亂想也不停的出現。

這些不止是粉絲間的話題，如果是真的話，也是很讚的合約內容吧！

3.超越希澈程度的報復!?

在粉絲之間，一直以「四次元」型的人來稱呼希澈，這是紛絲間狠普遍的說法。（在韓國，「四次元」是指，會有些許古怪想法或發言的人）。

在和粉絲作交流時，會有「希澈式」古怪的事發生。

為了讓粉絲當作娛樂，希澈會在水槍裏裝水。

如果是一般人，可以想像出一邊追趕同伴的身影，一邊喊著「不要啦」或者是「等一下～」，但是四次元的希澈採取的行動，應該說是很驚人吧！

對於被水噴濕的粉絲，一直想不通那個水到底從哪裡來的？後來想想，似乎有看過希澈掛著兩個寶特瓶水壺在脖子上的模樣。

而且，看到全身淋濕的樣子，希澈大笑著，看起來很開心的樣子。

「希澈式」的行為實在是很調皮，被水弄濕的一方也會很驚嚇吧！

4. 希澈，請多多關照 m(_)m

S.M. Entertainment的李季滿先生，給人的印象似乎一直不太好。

雖然不論H.O.T.、神話、東方神起、SuperJunior等，SM確實培育出許多超級巨星，在韓國音樂界，這樣的功績應該是被讚譽有加才對，但是，為什麼粉絲對他好像沒有什麼好印象呢？

不過，SuperJunior的粉絲，據說對李季滿先生一直是感謝的。是因為組成了SuperJunior嗎？還是充分發揮了他們的個性呢？

不、不、不是那樣的。

唉呀～原來是因為接受了「四次元」的希澈成為團員啊。（笑）

根據他們歌唱指導老師的說法，希澈還是練習生時，就有很多天馬行空的想法、或是發言而被特別關照，是個還蠻讓人傷腦筋的小孩。

也許就是因為這個原因，所以被粉絲感激在心！

5. 厲旭的溫柔

只要是粉絲可能都知道吧。

Super Junior當中，喜歡料理的、就算累了也會為了成員下廚讓他們享用的美食的、像母親般的角色就是厲旭。

他時常關心著成員的健康，就連精神層面也會顧慮到，成員們對他也有著深厚的信賴。

就是這樣的厲旭，為了重要的夥伴「東海」，曾經做了一些愛的表現。

在東海生日當天，厲旭準備了料理，看準時間走到10月15日10點15分時，開始為東海慶祝。

如果只是準備蛋糕、買禮物並不算特別，但選在剛好與出生日相同的時間端出準備好的料理，真是很浪漫的情境啊。

厲旭的粉絲們，是不是有稍微把自己代換成東海幻想了一下呢？

6. 「好、好久不見！」……嗯？（汗）

這是發生在Super Junior的「忙內」（老么）圭賢身上丟臉的事情。

圭賢成長於位在首爾北東部的蘆原區。

某次，當圭賢久違地漫步於蘆原區時，發現眼前走著一位眼熟的男子。

想著：「喔，好久不見耶！」的圭賢默不作聲地靠近，然後從後方用力地抱住對方，因為對睽違已久的再會太開心，還有點嬉鬧似地敲打對方。

對方也以為是朋友對自己惡作劇，所以：「啊哈哈哈，幹嘛啦～」地說笑了一段時間，直到對方回過頭來，彼此看到真面目後，才發現是完全不認識的人。

發現後的圭賢道歉馬上說：「讓您驚嚇了，真的是非常抱歉！」後，對方也說：「沒關係，我也很開心！」然後各自回到了自己的路上。

圭賢雖然是老么，但總是不輸給幾個哥哥，偶爾也有強勢的一面，但在抱住並打了不知情的人，才發現居然完全不認識對方時，一定也嚇了一跳吧！

7. 在成始境的演唱會上……

這個也還是圭賢的故事。他從以前就是成始境（※）的大粉絲。

圭賢去了最喜歡的成始 的演唱會。

當然是以一個粉絲的身分去的，不過因為周圍的人實在太無視他的存在了，

所以忍不住在廣播時抱怨說：「多少也注意一下我吧！」的樣子。

雖然是以粉絲的身分去聽歌，但好歹自己也是巨星，沒被周圍發現，可能還是很寂寞吧。

※成始境是韓國獲得二十歲以上女性粉絲死忠支持的人氣歌手。

8. 怎麼可以欺負我家小孩！

可愛的藝聲，似乎也是會被成員嘲弄、欺負的呢！

對，那個欺負他的就是Super Junior的「胖虎」強仁。

雖然這麼說，但其實也不是真的欺負，而是成員間愛的表現，不過當強仁在廣播中欺負藝

聲……

藝聲媽媽居然馬上就打電話給強仁，把強仁罵了一頓的樣子。

這就是為母則強！不過，實際上Super Junior的成員間感情非常好，彼此的父母間也經常見面。

藝聲的媽媽一定也是把強仁當成了自己的兒子，以「不可以欺負兄弟唷！」的心情勸說他吧（笑）。

9. 每個媽媽都是為母則強？

這是在粉絲之間被當成笑話在講的事件。

強仁擁有強健的體格。

也許是因為他經常在鍛鍊，所以擁有了那樣的體格，但對於這樣的強仁來說，嚴厲的父親還是令人害怕的存在。

韓國留存相當多的儒家文化，所以不只是強仁而已，不能忤逆父母親、不能不聽父母親說的話，韓國人這種倫理的意識是很強的。

所以對強仁來說，父母親既是尊敬的人，偶爾好像也是可怕的存在，有傳說強仁自從小時候看到媽媽用跆拳道迴旋踢的樣子之後，比起爸爸，反而更怕媽媽。

如果是爸爸也就算了，但是⋯媽媽的迴旋踢？（汗）

10. 咦？什麼都沒有嗎？

在Super Junior出道三週年紀念的粉絲見面會上，成員期待著粉絲應該會為了自己準備一些節目，所以催促粉絲說：「你們有準備什麼東西吧？給你們一點時間來看看吧！」

但是！粉絲好像完全沒有準備任何東西要給Super Junior。

因為有所期待所以自信滿滿地催促，結果反而更糗了呢⋯⋯

11. 草莓事件

經常關注成員，以母親的方式照顧著Super Junior成員的厲旭。

說只要看著成員享用自己的料理的樣子，肚子就飽了的、非常溫柔的男子。

但，只有那一天，藝聲仁對著這個溫柔的厲旭，似乎是想著：「我要殺了你！」

有聽過廣播【Miracle For You】的話，可能會知道吧。

厲旭跟東海在房間內，打算一起吃草莓的時候，東海想說也讓藝聲一起吃，所以把藝聲叫了出來。

但可能是在意要是叫了藝聲來，可以吃到的草莓的量就減少了，厲旭說了一句：「兩個人吃就好了，為什麼要叫他啦～！」

雖然厲旭否認說過這種話，但藝聲一邊感到非常寂寞，一邊在心裡想著：「我要殺了你！(´д`)。」

但這會不會是身為哥哥的藝聲，因對弟弟厲旭深厚的愛!?而產生的嫉妒心呢？曾對厲旭抱怨過「不要只對東海好啊！」的藝聲，應該很寂寞吧！

12. 厲旭的惡作劇大戰

發生在某天的事。厲旭跑到利特那邊，偷偷告狀說：「哥！銀赫哥好奇怪！把女生帶回宿舍來了喔！」

在S.M. Entertainment管理的宿舍中，帶女生回來這種事情是很不得了的！

如果發生醜聞的話……

利特生氣的説：「他到底知不知道現在是多重要的時期啊？」跟眾人衝向樓上的宿舍。

結果，居然！玄關果然擺著女性的鞋子！

Super Junior的成員們一邊想著這實在無法原諒，一邊走向了銀赫的房間！打開房門看到了那位女性後……

原來是銀赫的媽媽為了激勵兒子而到訪。

這是厲旭設的陷阱啊！就這樣，一群男生被一個愛惡作劇的小孩狠狠地整了一次。

13. 拼命！藝聲！

大家在學生時代，是否有染過頭髮呢？當然，校有校規，比較嚴格的學校不要説染髮了，有的連頭髮長度都會仔細地檢查。

韓國的學校有些管得比台灣的學校還要嚴，染了頭髮就不能去上課。

Super Junior的藝聲好像曾經把頭髮染成紅色過。

14. 始源的領袖魅力

身高183cm、鍛鍊得結實的身材、端正的五官綻放出的笑容，再加上是貿易公司社長的公子（雖然他本人否認是財團）……

老天爺真的一點都不公平……真是只能用「完美男人」來形容的「始源」，似乎還是覺得自己有許多不足的部份。

這是Super Junior練習舞蹈時的事。當時房間內突然不知從何處傳來了「咚！」的聲音，沒想到是始源滿臉通紅，憤怒地捶牆，然後帶著生氣的表情離開了練習室。

是不是成員中有誰跳錯了？發生什麼事了？怎麼了？成員間彼此這樣確認著，然後先暫停練習，走到始源旁邊問：「怎麼了？」結果始源說：「唉……我記不得舞步……我，真的非

但因為不可能直接這樣走進學校，所以就戴著安全帽走向教室。

看到戴著安全帽的藝聲的老師，當然就督促著：「把安全帽拿下來。」

可是，如果拿下安全帽……頭髮的顏色就會被發現……此時藝聲靈機一動，當場即興地說出：「我頭太大了，安全帽拿不下來！」結果被流傳下來，成了學校的傳說。

常拼命地做了，為什麼練習的成果就是出不來啊！」

原來始源是因為無法照自己所希望的控制身體的動作，而生自己的氣……但為了呈現最好的舞蹈給粉絲，他還是繼續努力……

正因為這種看不見的努力，才被說是Super Junior第一的領袖吧。

15. 東海……這樣不行啦（笑）

Super Junior當中，歌唱實力特別強的3人組合就是Super Junior K. R. Y。

這是在K. R. Y中擔任隊長的藝聲，跟愛裝傻的東海碰到的事情。

某天，正當藝聲聽著Super Junior K. R. Y的歌時，東海走了過來。

「嗚哇！哥哥，這個曲子好棒！誰的歌？」東海這樣問了……

對此，藝聲回答：「我們的歌……」

他應該怎麼也想不到居然會被成員問「這是誰的歌」吧！

16. 對著希澈大人……

希澈大人，動怒了……

各位是否也有這種經驗呢？在路上發現藝人時，不自覺「啊，是○○耶！」地，省掉敬稱只叫了名字。

這是發生在粉絲簽名會上的事情。參加了粉絲簽名會的希澈粉絲，拼命地對著希澈做些希望引起注意的舉動，並叫了他的名字。

一定是很想要他看向自己的方向吧。

但是，因為希澈不看向自己的方向，原本音調較高的聲援，開始變成了大聲喊叫。

粉絲對著希澈大人喊著：「金希澈！看一下這邊啦！金希澈！」

聽到這些的希澈終於面向這位粉絲，而且生氣了，大罵：「喂！你幾歲啊！用平輩的語氣？你年紀比我大嗎？」

無論如何都希望他回過頭來……因為這樣的心情而省略了敬稱是可以理解，但禮貌也很重要喔。

雖然憧憬的人出現在眼前很興奮，但身為支持者，也有必須注意的部分喔！

以後叫希澈的時候，還是加上「先生」吧。

17. 我、圭賢……太寂寞了……

這是2007年的事情。

當時Super Junior的成員遇到了交通事故。

在奧林匹克大路盤浦大橋附近，車子的輪胎爆胎，撞上了車道護欄。當時坐在車上的利特因為玻璃碎片和撞擊而受了傷，銀赫及神童也受到撞傷，接受了治療。

在這次的交通事故中受傷最嚴重的是圭賢。他的肋骨和骨盆骨折，並出現氣胸，傷勢嚴重。

這則新聞也讓粉絲非常擔心，韓國就不用說了，就連國外也捎來了許多慰問的訊息及信件到他的病房中。

就在遭遇交通事故後，傷勢大致復原之時……想讓成員們感動的圭賢，沒跟任何人說地回到了宿舍。

一定是想要「鏘鏘！」地以健康寶寶的樣子出現在大家面前吧。

沒想到⋯⋯房間裡居然沒有半個人在。

18. 調皮的神童

成員中總是調皮、能夠爆出有趣話題的就是神童。

他圓胖的身材和溫柔的個性，以及親切對待每個粉絲的態度，是讓許多人愛上的魅力吧！

這是神童的粉絲偶然遇到神童時發生的事。

神童路過粉絲身旁時，那位粉絲對著神童這麼叫了出來⋯「OPPA（哥哥）我愛你！」愛的告白！

結果神童對著粉絲做出巧妙的回應⋯「噓———！愛是要輕聲細語說的喔！」地回了粉絲。

真是有品味的回應。

不愧是在選秀中以搞笑部門第一名合格的高材生呢！他的搞笑才能、說話方式、對粉絲的迅速回應及頭腦的反應都很好呢！

19. 我、藝聲……嗯—這……

藝聲擁有許多粉絲，有的是被他的歌聲吸引的人，也有喜歡他的本性的人吧！

這是藝聲才剛出道時的事情，當時藝聲正站在路邊放空。

不知道是偶然碰到藝聲，還是原本就跟在後面，不過這位粉絲似乎注意到了藝聲。很在意

藝聲在做什麼的粉絲，下定決心去跟藝聲說話。

「哥哥，你好！你在這裡做什麼呢？」粉絲這麼問了。

然後，藝聲就冒出了驚人的發言：「嗯……我忘記宿舍在哪裡了……」

結果，聽說藝聲是在粉絲的帶領下回到了自己的宿舍（笑）。

可以吐槽的梗實在太多了，不過就一個一個來看吧……

為什麼沒跟成員聯絡呢……然後，粉絲帶路到宿舍也太……

也許就因為這些小地方，激起了女性粉絲的母性本能吧(＊一一＊）

20. 又～來了……

這件事～沒錯，又是跟藝聲有關係。

Super Junior的藝聲跟粉絲一起走在路上。（嚴格說來應該是粉絲跟在藝聲的後面走……）

然後聽說藝聲突然停下腳步，做出非常震驚的表情。一旁的粉絲看到那個表情，開口問藝聲：「怎麼了嗎？」

說到這裡，可能已經有人知道發生什麼事了吧。

他對著因為在意他驚訝的表情而問他怎麼了的粉絲說：「我忘記怎麼走回宿舍了……」

又～來了！有時候，粉絲的追星行為會帶給藝人非常大的困擾，不過對藝聲來說，有粉絲在旁邊真是太好了，讓人安心多了呢！

21. 你的東西也是我的東西！

Super Junior中的胖虎？這件事是關於強仁與粉絲間的戰爭。

某位粉絲拿著點心在事務所前面等待Super Junior的成員出來。

發現這個粉絲的強仁誤以為那是給自己的點心，於是從粉絲手上奪走點心，說了聲「謝」就走了。

但那個粉絲並不是想給強仁的，所以又把點心又搶了回來。

啊呀呀呀……居然從強仁手中把點心又搶了回來……這位粉絲你也太堅持了吧！

22. 我的可──樂！！！

這是發生在Super Junior成員拍照時的事。

始源因為輪到自己拍照了，就把喝到一半的可樂放著去工作，但回來時可樂不見了。

始源平常是冷靜而沉靜的類型。看過他在節目上表現的人，就可以想像他有多麼內斂吧。

但平時有禮又溫柔的始源突然難得生氣地說：「我的可樂在哪？跑到哪去了？誰喝掉了？到底在哪裡！」

這也難怪了，聽過始源好像非常愛喝可樂喔！

23. 回去前把青蛙、猴子……

曾經有個粉絲在銀赫的面前模仿了青蛙的叫聲。

聽了那個叫聲，好像是覺得非常不可思議地看著粉絲的銀赫說：「你，也會學猴子的叫聲嗎？」，所以粉絲似乎也試著模仿了猴子的叫聲。

不知道是不是叫聲學得太像讓銀赫很中意，聽說那個粉絲要回去時，銀赫還抓住粉絲拜託

「可以再模仿一次叫聲給我聽嗎？」

24. 鬥牛犬……

藝聲喜歡惡作劇，也喜歡講笑話。

這是與粉絲相處時，偶爾會營造出獨特氣氛的藝聲，在粉絲簽名會上發生的事。

某位粉絲問了藝聲：「朋友說我長得像狗！你覺得像哪種狗？」

這個粉絲可能是希望藝聲說出：「玩具貴賓狗」、「吉娃娃」之類，可愛小型犬的名字吧。

不過，藝聲並沒有說出預想中的答案，他看著粉絲的臉，說出的居然是：「……鬥牛

犬？」

因為是心愛的粉絲，所以才可以說出這種笑話……吧？（汗）

25.再一張

粉絲的愛，會以各式各樣的方式表現出來。

比如說，「寄粉絲信到事務所」和「Fan Chingu（粉絲朋友）」一起慶祝成員的生日，再熱情一點的，「在宿舍附近等成員回來」等等，粉絲們有各式各樣的想法。

某位粉絲就在Super Junior的歌「Don't Don」出CD時，跟強仁報告她不只買了1張，而是買了5張。

她說「哥哥，我買了五張專輯！」

多麼值得稱讚的粉絲啊！就算不多，也是想對他們的CD銷售量做出貢獻吧！

聽到這個消息的強仁，馬上對粉絲這麼說了…「做得很好！再去買1張！」

強仁真是太優秀了！。

粉絲，到底有沒有再買1張呢……小編也有點在意呢！

26. 糖果和鞭子

各位，有沒有參加過粉絲簽名會或握手會呢？

相信有很多人會煩惱在短短的數秒、數十秒間應該講什麼吧。

在很有可能與憧憬的巨星接觸的簽名會、握手會上，有很多人會要求「請抱我一下」吧！

但是，如果一個一個地抱，會花費非常多的時間，所以藝人們都會很有禮貌地拒絕，但好像也有很難拒絕的時候。

Super Junior的粉絲簽名會上，厲旭在簽名時，曾有粉絲一直說：「請抱我一下」，向他索取擁抱過。

結果說不出「ＮＯ！」的厲旭，因為無法拒絕，不知所措地打算跟粉絲擁抱。

但是，當時坐在隔壁的希澈說：「喂！不行啦！會變成習慣⋯⋯」阻止了厲旭。

應該是想到活動的流程會被擾亂，年長組的希澈才狠下心來警告的吧！的確，「簽名」「握手」才是主要目的，只因為一個人任性地說「想要抱一下」，可能就能把活動的氣氛給破壞掉。

總是愛搞笑、愛胡鬧的希澈，讓人見識到他認真的一瞬間。

27. 靠實力！

這是JYP entertainment老闆朴振英與(希澈)一起喝酒時的事情。

希澈原本是昭熙（Wonder Girls∵JYP所屬）的粉絲，聽說有加入昭熙的官方Fan Cafe，還會留言的狂熱粉絲。

知道此事的朴振英在喝酒時，跟希澈提議說：「我讓你跟她講電話好了？」但是，希澈卻回答說：「我不想靠關係！」斷然地拒絕了。

順帶一提，在韓國，關於「希澈」與「昭熙」的關鍵字曾有一段時間出現頻率很高。

跟各位粉絲一樣，「韓國」的E.L.F可能也燃起了嫉妒心吧!?

28. 你以為我們是誰……

這是一開始看好像很特別，但其實在演藝圈很常見的事。

要說是什麼事，就是出道後，還在路邊被其他事務所的星探相中一事。

其實Super Junior成員中「藝聲」跟「東海」都曾在以Super Junior的身分出道後，還在路

邊被星探相中過。

搭話的星探⋯⋯看到臉也沒發現嗎⋯⋯

其他事務所的星探出聲搭訕，除了表示能看穿對方身為藝人的素質外，對方都已經以

Super Junior的身份成名了，還想發掘真是很失禮的事情啊。

29. 才不吵咧⋯⋯

與對韓星狂熱的台日長輩粉絲不同，對韓國的長輩們來說，真是被偶像的歌吵到耳朵都覺

得痛了。

這是強仁搭上計程車前往工作時，在車內發生的事。

他坐進計程車時，車內居然在播放Super Junior的歌「Don't Don」。

聽到自己的歌在電台播放，當然是覺得很高興吧。

但是，無視於沉浸在滿足感中的強仁，開計程車的大叔說：「這歌，為什麼會這麼吵

啊！」然後，就把廣播關掉了。

當事人就坐在車上說⋯⋯後面就坐著Super Junior的強仁說⋯⋯強仁自己應該也很哀傷

對司機大叔來說，演歌歌手「太珍兒」可能比Super Junior要來得好吧！

吧……

30. 這是要給昌珉的……

S.M. Entertainment擁有許多的藝人、練習生。

因此，守在事務所前等著藝人出現的粉絲也是各式各樣，「Super Junior」的粉絲、「東方神起」的粉絲、「SHINee」的粉絲等，聚集了許多粉絲。

某位Cassiopeia（東方神起的粉絲）為了給昌珉一箱蜜柑，非常努力地抱到了事務所的前面等著。

結果愛吃鬼的強仁走過來，說了句：「嗯……這個蜜柑，可以給我嗎？」

31. 這也是愛情的表現

某位Super Junior的粉絲在等著成員出現。

這個粉絲的兩手上拿著多到幾乎要抱不動的零食。

這些零食是特地帶給Super Junior的，但等待中的粉絲最先碰到的，是強仁。

強仁跑了過來，邊開著玩笑地稍微攀談後，粉絲手上抱的零食掉了下來。

看到的強仁，有點不好意思似地邊撿起零食邊說：「這些本來就是想給我的吧？」然後就離開了。

到底是多頑皮啊……

不過，韓國的男生去當過兵後，就會被說「成長為出色的大人了」，退伍後，也許就能看到比較沉穩的強仁了吧。

32. 脖子……好痛苦……

大家都說Super Junior的利特很適合圍巾的造型。這是他高中時的故事。

超愛唱歌的利特，曾因為在上課時間無意識地唱起歌來，被老師勒脖子當做處罰。

當然，老師只是開玩笑似的處罰……但是，利特的脖子上圍著圍巾，開玩笑的處罰變成

真的在勒脖子，好可怕！

33. 厲旭的信件事件

在Super Junior中，扮演母親角色（？）的厲旭，常常寫信給兒子們……不，哥哥們（成員）。

據厲旭中學時代的導師說，他似乎原本就是個非常細心的孩子，長大後，他溫柔的個性還是跟小時候一樣。

這麼愛寫信的厲旭，卻有一個成員是他無論如何都無法寫信的對象，那就是Super Junior年少組的起範。這兩人絕對不是因為感情不好，但彼此曾有一段時期處不太來，常用敬語對話等等，兩人間的氣氛還蠻僵硬的。

就這樣，某一天，起範因為簽證的問題，必須回美國一趟。

經常透過信件等寫下自己的心情，與哥哥們溝通的厲旭，擔心之後不會再有機會寫信給起範了，可能是很傷心吧，聽說還跑去找晟敏說：「我都有寫信給哥哥們……卻只有起範我沒寫過（泣）！」而且還流下眼淚來呢！

34.也對我溫柔一點……。

Super Junior。在亞洲各地都擁有眾多粉絲，其中當然也有男性的粉絲。特別是利特身為

Super Junior的隊長，男性粉絲好像也很多。

這是在粉絲簽名會時發生的事情，當時強仁不管男性粉絲正看著利特，就擋在利特的前面。

強仁當然不是故意擋在粉絲跟利特的中間，不過他似乎也因此被男性粉絲罵說：「喂！強

仁！走開！這樣我不就看不到利特了嗎？」

35.男？女？

金希澈有時會稱呼自己灰姑娘。

的確，希澈擁有不管誰看了那樣的長相都會說出「漂亮」的女性化的外表。

這是在Super Junior出道前，測試希澈的「女性化程度」的惡作劇。

某天，成員去了網咖，在那裡下了賭注。

打賭的內容是：「如果希澈走進女廁會被發現嗎？還是不會被發現？」

女生們，如果希澈進到廁所來，你會怎麼想？因為沒有預料到會有男生進來，所以搞不好就像什麼事都沒發生一般地經過也有可能。（特別是因為他常常把頭髮留到肩膀，很容易誤會是女生）

連東方神起的允浩跟希澈在一起時，被允浩的朋友看到，也誤以為允浩「劈腿」，然後允浩跟女朋友誤會也沒解開就分手了……這也是大家都知道的事情。

這個在網咖的惡作劇，就在希澈進女廁的時候，剛好在女廁的女生跟希澈對到了眼。之後，那個女生一邊用羨慕的語氣說：「哇……身高好高……」一邊走出了廁所。

在廁所的那個女生啊，重要的不是那個身高啊，重點是～～他是男的！

韓國女生對長得高的女生很憧憬，一定是看著希澈，誤以為是女模特兒之類的吧。

金希澈，你真是～～！

36. 藝聲的章魚舞

如果是藝聲的粉絲，應該都十分了解他的魅力吧。

出色的歌聲，以及足以跟外表形成落差的有趣個性。

如果是藝聲的粉絲，應該可以一直談論他的魅力吧。

雖然是擁有這麼多的才能跟魅力的男子，藝聲（本名：金鐘雲）在節目上表現出的有趣魅力，引起了超乎想像的餘波盪漾。

各位看過藝聲在名為「人體探險隊」的節目中表演的章魚舞嗎？那個無力軟綿綿又變形……讓人不知道該說什麼的舞蹈。

粉絲簽名會的時候，某位粉絲走向藝聲說：「哥哥，我超喜歡章魚舞。」

可是藝聲只微微地笑了，回答說：「那種事，請不要說出來……」

藝聲雖然喜歡搞笑，但可能也沒預料到實際上章魚舞會獲得這麼多的好評吧（笑）。

37. 利特很調皮

在Super Junior的粉絲簽名會上，某位粉絲喊著：「彼——得——潘！現在上啊！」結果利特馬上站了起來，張開兩手回應：「好，來吧～小仙女！」真是個懂得臨機應變的隊長啊（笑）！

38. 是真的喜歡嗎？

就說金希澈是個適合女裝及變裝的、Super Junior的灰姑娘。

在Super Junior-T的活動上，希澈曾經戴過假髮。但其實他本人真的很討厭戴假髮，聽說那一次還哭了。

但～～是，在那之後數分鐘，他的心情突然變好了起來，開始戴著假髮逛來逛去。到底是怎樣……嘴巴說討厭但心裡其實很喜歡嗎？

39. 藝聲，又對粉絲開玩笑了！

粉絲簽名會時，某位粉絲跟藝聲要了簽名。

那個粉絲也沒確認拿到的簽名，要到了就往外走出去了，到了外面認真看了簽名後，發現寫著：「to. 長得像咕嚕（魔戒中的角色）的〇〇」。

看了之後生氣的粉絲又走向藝聲，罵說：「這什麼啊！」與藝聲吵了起來。

發現此事成員之一的銀赫，看到了在簽名上寫的「to. 長得像咕嚕（魔戒中的角色）的

40. KIOPUTA？KIOPUTA？

如果你懂韓文，這個故事會讓你笑的噴飯。

某位粉絲在粉絲簽名會上對藝聲拜託說：請寫上「超可愛的我的○○」。

韓文中，「可愛」是KIOPUTA（귀엽다）。這個粉絲是希望被寫上「KIOPUTA」，但藝聲

居然寫了「KIOPUTA（귀없다）」。

其實這個「KIOPUTA」翻成中文會變成「沒有耳朵」的意思！藝聲沒有照著粉絲的希望，

寫下了「你沒有耳朵」。

到底藝聲是想寫「你很可愛」，但純粹搞錯了嗎……還是開玩笑？

藝聲，你真的是呆呆的耶！

藝聲……藝聲，……說女生是咕嚕很失禮啦（汗）。

○○」，一整個大爆笑。

41. 那可不能寫（苦笑）

在韓國，「犬」這個單字會因時間及場合而變成髒話。

這是關鍵字為「犬」這個單字的故事。

粉絲簽名會上，某位粉絲在索取簽名時，要求藝聲請上「to.藝聲的愛犬○○」。

等到簽了名，遞回CD給粉絲，藝聲就笑了。原來那個簽名居然寫著「to.犬○○」……

藝聲～！笑話開得太過火了唷～！

42. 怎麼會這樣（苦笑）

藝聲曾以為婦產科是眼科，接受治療後走了出來。（不過這只是粉絲的情報……）

就如同像標題，筆者也想大喊⋯「怎麼會這樣�⋯⋯（笑）。」

43. 因為可愛所以原諒你……

Super Junior中，曾被叫做「清純貴公子」的東海，這樣的貴公子在小時候也曾有做些可愛惡作劇的時期。

那就是「按了電鈴就跑」。

不過，按了電鈴跑了之後，畢竟小孩跑得還是沒有大人快，被那家的主人抓到了。

結果聽說東海邊哭邊拜託：「只有媽媽是要請你千萬不要跟她說的。」

不是只有「對不起」，還有「只有媽媽不要說」，多可愛呀……。

44. 啊！那是！

某位粉絲準備了一塊手作橡皮擦，想要在簽名會上送給起範。

那塊橡皮擦上寫了…「起範，我愛你……××××……」是讓人看了會起雞皮疙瘩程度的愛的訊息。

但事到臨頭又覺得很害羞，所以粉絲只跟起範要了簽名，橡皮擦就沒送了。不過，可能是那位粉絲拿到簽名後太興奮了吧，就把那塊愛的橡皮擦放在起範面前走掉了……

當然橡皮擦就……沒收！

聽說起範看到這些，用溫柔的眼神微微地笑了一下。

45. 昌珉對起範的演技……

各位應該都知道起範的演技非常好吧！

這個素質是從出道前就有的，甚至還有幾個人被他的演技給騙過呢！

其實，Super Junior跟東方神起在出道之前，大家都是吃同一鍋飯、一起練習一起流汗、一起住等等……有非常多的時間是生活在一起的。

其中，起範跟昌珉的感情又特別好，就是在這樣的兩人之間發生的事。

起範先通知了昌珉說：「其實我……罹患了不治之症，只剩一個月可以活了……明天開始也沒辦法去練習了……」實際上，起範也的確連續好幾個禮拜沒有在練習時露臉。

被告知了重大事件的昌珉，似乎每天都很掛心地尋找他的身影。

連續幾個禮拜都沒看見起範的昌珉，也不禁表現出：「啊……真的過世了嗎……」的樣子。

就在某天，起範以充滿精神的姿態出現了，昌珉對著起範說：「你，不是身體不舒服嗎……！」結果起範好像是回了：「你相信啦（笑）我只是稍微練習一下演技而已喔！」

沒錯，昌珉完全相信了起範的演技！

只要有數十秒就能夠落淚，起範的演技真的沒話說。

他當然還是Super Junior的成員，不過今後要以演員的身分繼續努力，希望會有更多機會看到他的演技唷！

46. 汪汪……嗚──……

粉絲無論如何都希望自己喜歡的藝人或歌手「能夠注意到自己的存在」「能夠記得自己」，所以才會在演唱會上搖著華麗的應援扇，或在粉絲簽名會及握手會等場合中，做些引人注目的事情。

藝聲的粉絲說：「哥哥，我會學狗叫聲！」然後模仿了起來。結果在那之後，聽說那位粉絲變得常被其他粉絲要求「學狗叫」。雖然不知道為什麼突然開始學狗叫，不過要是能留在藝聲的記憶中就好了……

47. 起範……這麼直接（汗）

粉絲簽名會上，某位粉絲走向了起範。雖然平常都不化妝，但那天為了可愛地出現，就化了妝。

粉絲：哥哥，你好！

起範：嗨～啊……你化妝啦？

粉絲：對……哈哈哈……（改變話題）哥哥，我的名字是○○！請寫在這邊！

起範：好，不過不要化妝比較好喔。

粉絲：啊，好……哥哥，你真的很帥！

起範：謝謝。因為化妝對皮膚不好唷！

粉絲：好（汗）

然後聽說起範簽完名邊把CD遞回，邊告知：「下次開始絕對不要化妝喔！」

仔細想想這個過程，表示起範真的有記得這位每次都參加活動的粉絲呢！

而且，還傳遞給她「不化妝比較漂亮」的訊息！認真記得這麼多粉絲的臉的起範，真厲害。

48. 不是只有我啊……

這是在節目的休息室中發生的事情。利特剛好那天身體不適，心情也不是很好。

強仁、希澈跟銀赫三人在休息室中喧鬧玩樂。

忍無可忍、氣到怒火中燒的利特就以隊長的身分訓斥了他們。

但是！利特有點不敢罵強仁跟希澈，所以好像只狠狠地罵了銀赫而已。利特……要公平要公平（汗）。

49. 允浩×希澈×東海

允浩×希澈×東海是大家熟悉的好朋友3人組。

練習生時代東海跟允浩住在同一個房間，允浩跟希澈也常一起出去玩，是感情很好的成員，不過這是Super Junior的2人嘲弄允浩，最後把他弄哭的故事。

當時允浩買了稍微有點名氣的名牌皮夾克，希澈跟東海就笑他說：「這個是仿冒的吧～～

點火就會燒起來喔！」當然，如果是真皮的皮革製品，就算用打火機點火，也不會燒起來吧。不過，允浩認為買到的當然是真皮的夾克，被嘲笑以後煩躁了起來，就真的把夾克點火了。

然後……結果，聽說允浩的夾克真的燒光了……演變成允浩流下了男兒淚，希澈跟東海向允浩道歉……

相信允浩是因為「夾克燒光了」「是冒牌貨」而流淚的吧！

50. 其實是利特的粉絲！

金在中與利特一起度過練習生生活。2人一起要前往某地的途中，可能因為後面一直有粉絲跟著他們吧，金在中氣了起來，對著粉絲大聲地怒罵。

那位粉絲好像因為太過驚訝而哭了起來……

對金在中來說，應該是覺得難得可以跟利特在一起的時間，卻因自己的粉絲而破壞了，基於責任感才罵了粉絲吧！

不過，事後才知道的是，那位粉絲追的似乎不是金在中，而是利特（汗）。

51. 藝聲的癖好

藝聲的癖好，讓我們再一次回顧這個在粉絲之間很有名的故事吧。

Super Junior在國外住時，似乎都會準備1人房跟2人房。當成員睡著後，藝聲就跟經紀人借了萬能鑰匙，跑到睡著的成員旁邊，摸每一個人的人中……而且是用認真的表情喔。

其實一開始是摸臉頰等地方，但成員開始長痘痘，可以摸的面積變少了，找了找沒有長痘痘的地方，最後是找到了鼻子下面（汗）。

而且，因為人中的觸感實在太好，還迷上了的樣子。

聽說成員中又以始源的人中特別好摸……（笑）

而且不是摸了人中就離開房間，還會在各個成員旁邊睡個20分鐘左右的樣子。

成員的睡姿非常可愛又惹人憐愛，可能因為有藝聲陪著一起睡，成員的夢中好像還經常出現藝聲。

此外，在演唱會正式開演前成員們集合在一起打氣的時候，他也一定會握著其中某一個人

的手一起進行，然後對握著手的對象說：「你是今天的HAPPY MAN！」

做這些事情的藝聲，可以看出共通點都是在做「肌膚接觸」，可能他就是喜歡跟人做肌膚接觸吧。

52. 出現在宿舍的女鬼……

這是把粉絲誤認成女鬼的圭賢的故事。

某個粉絲在雨天時，邊淋雨邊在宿舍前等著成員。

但是事實與「好想快點見到……」的心情相反，她不管怎麼等，都一直等不到成員回來。

雖然從頭到腳全身溼透了，還是在原地等著他們回來的粉絲，終於等到了怕淋到雨而用手遮著頭跑回宿舍的圭賢，看到他的粉絲於是開口說：「哥哥……」

結果，正想通過的圭賢停住了……不發一語地盯著粉絲的方向看……

粉絲以為圭賢沒發現，又再說了一次「哥哥……」但圭賢還是無言而安靜地看著那位粉絲。

對於明明看到了自己，卻不回話的圭賢，粉絲生氣地喊了……「哥哥！！！」後，圭賢才說

了⋯⋯「哇啊啊！我還以為你是鬼咧！！！」

圭賢盯著粉絲看的時候，搞不好是想著⋯⋯「怎麼會⋯⋯怎麼會⋯⋯」太過驚嚇而無法回話吧（笑）！

圭賢可能意外地是個膽小鬼喔？（ㄧ ㄋ）

53. 撒嬌鬼銀赫

銀赫在高中時期，每次離家出走，都會寫封「我在○○，過來接我」的信，放在桌上後出去。

接著過了約30分鐘後，他的爸爸跟姊姊就會買好可可去接他。

雖然會想說，都要離家出走了還寫信⋯⋯不過他當時應該是真的很希望被關心吧。

54. 喂⋯⋯嗚噗

韓國有很多人喝醉酒後，就會打電話給喜歡的女生、男生，或是朋友，想聽聽對方的聲音。

強仁也是其中的1人，所以喝醉後，居然（！）打給了粉絲！

這樣不行喔，強仁……對粉絲要公平……喔！

※據說他好像也會打給藝聲，喃喃地說：「好想見你……」

55. 什麼啊？這個！

雖然說是偶像藝人，但成員也常自己作詞作曲，也有人會在房間裡擺放樂器。

東海將第一次寫的曲子拿給了利特試聽，但利特聽完似乎是說了：「什麼啊？這個！」這

是東海拼了命寫出來的作品說……

但是，還真想聽聽看這首被說成：「什麼啊？這個」的歌呢！搞不好意外地是首好歌喔！

56. 「SHINee」啊……

雖然同在一間事務所，但團體之間有時也會成為競爭對手。

在Super Junior之前出道的東方神起，就算有解散的危機，但也在陸續增加新的粉絲；而

Super Junior的後輩、SHINee，雖然不到東方神起的程度，但是也累積了許多的粉絲，成為

了人氣偶像團體。

夾在中間的Super Junior，則是不僅於韓國，在台灣及菲律賓⋯⋯泰國⋯⋯等亞洲各地，也被認為為擁有可能超過東方神起（？）的人氣。

不過身為後輩的SHINee已經擁有非常足夠作為競爭對手的人氣了，所以Super Junior的成員銀赫對SHINee這麼拜託：「希望SHINee快點變老（笑）。」

57. 一巴掌！

Super Junior的成員中，被說笑起來最討人喜歡的晟敏。

他的確是從小就一直被說「長得好可愛呢！」是那種只要稍微展露笑顏，就能引起母性本能的男人。

這樣的晟敏，某天跟希澈喝酒時，對著醉醺醺的希澈撒起嬌來。

就在這個瞬間，「啪！」晟敏猛然地被希澈打了一巴掌⋯⋯

其實晟敏原本就不是很會喝酒的人，那天雖然喝到心情很好，但也醉了吧！

晟敏⋯⋯是對方不好啦⋯⋯！

58. 你的表情，我忘不了……

這是在一個非常寒冷的冬日，某位粉絲到電台的 open studio 去看 Super Junior 成員時的事情。

就在粉絲邊對著冰冷的手「哈——哈——」地呼氣暖手邊等待時，Super Junior 的成員進到了現場。

因為事情發生得太突然而吃驚，而且又被他們放著光芒的帥氣身影電到的粉絲，當下把暖著的手往上舉，結果手指就插進鼻孔裡了。

那一瞬間……粉絲跟利特對到了眼。

說到看著粉絲的利特臉上的表情……聽說那位粉絲到現在還忘不了。

利特的表情……讓人難忘的表情，到底是什麼樣子呢……？

59. 粉絲間的對決

某位Super Junior的女性粉絲在家裡用電腦時，聽到樓上傳來男性的歌聲。

而且還是「SORRY SORRY」的R&B版本，但可能樓上的男生唱得太差了，歌被唱得非常奇怪。

因為唱得實在太差，樓下煩躁起來的女性粉絲就用R&B的唱腔，對著樓上回唱。她大聲地唱著：「啊啊啊啊～喔喔喔喔～請不——要再唱——了了了了……」結果不知道是不是因為歌聲有傳上去，樓上的歌聲就停住了。

雖然說實際上由Super Junior唱過的「SORRY SORRY」R&B版本是非常好聽的，不過也很想聽聽看那位男性唱的R&B版本呢（笑）。

60. 擔心是沒用的

各位有沒有去過S.M. Entertainment所經營的卡拉OK「everysing」呢？

除了做為裝飾的S.M. Entertainment藝人的簽名是一定有的，若粉絲夠幸運的話，也聽說

過有人在那裡碰到藝人。

這是非常喜歡Super Junior的一位韓國粉絲去「everysing」時發生的事。

當時，是圭賢在那邊。

想說「沒想到會在這裡碰到圭賢」的粉絲，馬上就⋯「哥哥，你好～」地打了招呼。

圭賢稍微回應過後，便從包包中拿出藥來，好像很痛苦似地開始吃起幾顆藥來。

看到這個情況有點擔心的粉絲問了⋯「哥哥，你哪裡不舒服嗎？」後，圭賢對著擔心的粉

絲說了一句⋯「這是維他命⋯⋯」

61. 愛惡作劇的厲旭，被亨利咬了!?

各位Super Junior的粉絲應該都知道「Super Junior M」吧。

這是在Super Junior的晟敏，銀赫，以及始源、東海、厲旭、圭賢的6人外，再加上2位中國人的團體。

這是關於其中的成員，厲旭及亨利的故事。

老是被Super Junior的成員嘲弄、欺負的厲旭，不知為何面對亨利時很強勢。

某天，因為想惡作劇拔亨利的鬍渣，就邊摸著他的嘴巴周圍，邊用手指一根一根地拔。

如果是男生的話應該可以了解，其實還蠻痛的呢！終於忍不了痛的亨利，「啊嗚！」地咬

住了厲旭的手！

就算是在惡作劇，突然被咬住而嚇到的厲旭在那一瞬間，不是說「好痛」，而是大喊：「亨

利——！」的樣子（笑）。

62. 大明星是很忙的

變成大明星後，常常連好好吃頓飯的時間都沒有；在趕去工作的車上吃海苔飯捲，或在休

息室裡匆匆忙忙吃飯，完全沒有靜下來的時間。

這是Super Junior的粉絲偶然遇到成員時的事。某位粉絲在弘大吃辣炒年糕時，聽到對面

幾位男性說話的聲音。

「阿姨，請再多招待一點，再多一點啦！」

因為那個聲音實在太吵，一直鬧著說「招待、招待」，想著可能是哪邊的學生吧，看了一

眼，居然是Super Junior的成員（苦笑）。

剛好在場的有7～8位左右。強仁、東海、銀赫、厲旭、圭賢、藝聲，還有大概2位不確定是誰。

在10分鐘內吃了不少的量後，利特突然從停在附近的廂型車上露出臉來說：「你們幾個，快點吃啦！行程很趕啦！」然後，就在那瞬間，大家邊哭喪著臉，邊迅速地搭上廂型車出發。

就是因為時間太少，所以都一口氣塞進大量的食物吧！

63. 好糗，不要這樣……

啊，這又是藝聲的故事（笑）。

韓國的粉絲非常地狂熱，在宿舍前等成員出現是理所當然的，而且是到了只要成員出門，去哪裡他們都跟在後面走，如果成員搭車子移動，他們就坐上計程車跟蹤的程度。

這一天，也有藝聲的粉絲在觀察他的行動。

藝聲在前往某處的途中，邊走邊突然出現以下的行為：他自己大喊：「啊，是藝聲！」之後，再自己邊走邊說：「不要叫我的名字，不要叫喔！」

喔～～小編的肚子好痛，請不要再讓我笑下去了……

64. 冷靜點啊……（汗）

※小石子跟沙包有點不一樣，有點像日本圓扁形的玻璃彈珠。

圭賢國中時曾經玩過一種遊戲，是把零錢握在手中，讓人「猜猜有多少」的猜金額遊戲。

圭賢因為玩這個遊戲輸了，可能很煩躁……居然，破壞了學校的馬桶，

結果，圭賢跟圭賢的爸爸就被請到教師休息室了。

冷靜……冷靜啊圭賢……！

順帶一提，學生時代算很頑皮的圭賢，常惹爸爸生氣的樣子……

導師描述的圭賢的樣子，跟親近的朋友描述的圭賢的樣子，其中的差異也蠻有趣的唷（詳情請見圭賢的章節）！

65. 小流氓，少瞧不起我喔！

這是藝聲最喜歡沙包（※小石子）的時候的故事。

手掌小又漂亮的藝聲，是班上最會玩沙包的人。

某天，他在口袋中只有沙包的狀態下，被不良少年包圍了起來。

危機，看來藝聲是以寡敵眾而且沒有勝算⋯⋯

不良少年跟藝聲說：「把你身上的東西全部拿出來！」後，藝聲說：「我只有沙包⋯⋯」然後把沙包交給了不良少年。

結果不良少年說：「你在開玩笑嗎？」並把沙包丟到了地上，撞擊到地面的沙包因此破了。

一直好好珍惜著的沙包被破壞了，在那瞬間喪失理智的藝聲，一個人面對著不良少年，居然把這個仇報回來了。

隱藏在漂亮臉蛋之下，藝聲的頑強⋯⋯不能以貌取人⋯⋯呢！

66.
藥要單獨吃。

這是利特身體不舒服時的事。

強仁為了好像從早上就不舒服的利特，去藥局買藥。

可是，可能是利特討厭藥的苦味吧，強仁貼心地，不知為何連「牛奶糖」也一起買了回來。

可能是想說，為了去除苦味，請跟甜甜的牛奶糖一起吃吧⋯⋯這樣吧（笑）。

非常體貼的強仁，曾在某個節目中坐在利特旁邊，當他的駕駛教練；也曾在某次Super Junior的舞蹈練習中，因為大家沒有進入狀況而被利特嚴厲斥責並說要處罰時，站在成員的前面，直直地看著利特說：「我來代表受罰。」這兩人之間，互相掩護的故事很多，在此來介紹其中之一吧。

強仁因為有事要前往成員住的宿舍。

但那時，他已經呈現酒醉狀態。

醉醺醺地搭上電梯的強仁，剛好跟住在與Super Junior的成員住的宿舍同一棟公寓的粉絲一起搭乘。這位粉絲曾經拿過強仁的簽名。

雖然如此，強仁還是突然說出「要不要幫你簽名？」

粉絲拒絕說：「之前有拿到，所以不用了」後，還是很想幫她簽名的強仁說「我幫你簽

啦。」

那位粉絲雖然拒絕說：「真的不用了⋯⋯」，但醉了的強仁還是叫粉絲拿出紙筆，然後一直簽名的樣子。

粉絲雖然對強仁說：「我得在這一層出去了⋯⋯」但強仁還是持續地在簽名。

想說服強仁的粉絲還哭著說「我不能回家嗎？」

結果是利特跑來收拾了殘局。

只要喝了點酒就出問題，給利特添麻煩的強仁。

不過，利特深深地覺得成員的責任就是隊長的責任。

利特也曾在自己的Cyworld（迷你網站）留下「笨蛋⋯⋯」兩個字，被認為是寫給強仁的訊息。

就算只有一句話，強仁也可以明白是傳達了什麼樣的訊息吧⋯⋯

其實，兩人的心靈十分相通⋯⋯雖然說得比較沉重，不過希望強仁能有所成長，變成大人後歸隊呢。

怎麼樣呢？Super Junior的故事66連發！

我愛Super Junior

我想其中應該有各位已經知道的故事、讓人驚訝「在韓國居然發生過這種事！」的故事，和好笑的故事。今後希望Super Junior不只以歌手的身分，也要以娛樂圈人的身分，帶給許多人笑容、感動的眼淚，以及歡笑唷！

★☆★☆Super Junior的魅力★☆★☆

～粉絲的觀點～

在一次偶然的機會，我們訪問到韓國的E.L.F，請他簡單告訴我們幾位成員的優點。

Q. 你是喜歡上Super Junior的什麼地方呢？

Super Junior的每個人都很有型，也都很帥。

因為成員很多，跳起整齊一致的排舞舞步真的是非常帥。

我想你應該也知道，Super Junior成員的團隊合作能力非常好，成員之間感情也很好，我也喜歡這樣的他們。

Q. 成員的個性怎麼樣呢？

雖然各自有各自的個性，但都很溫柔。

雖然有時會做出讓人覺得「太超過啦！」的惡作劇，有時很頑皮，但我想是跟年齡相符的個性。

Q. 以粉絲來說，對Super Junior的希望是？

嗯……普通偶像常是經過5年左右的活動後就會解散，Super Junior則是快滿5年了。

Super Junior目前在演藝活動、戲劇、DJ、歌手等各式各樣的領域都有活動，不過希望接下來也能穩定地繼續下去。

不過，也差不多來到該當兵的年紀了吧？不管是去當兵還是以Super Junior的身分，都希望他們永遠活動下去。

Q. 各成員的優點是？

利特（朴正洙）

他不是Super Junior的隊長嗎。有非常辛苦的地方，最近在【強心臟】這個節目上，邊跟成員講話邊流下了淚……。Super Junior的專輯拿到第1名時，也大哭了。付出的感情很深，也真的很溫柔。也非常會說話。

希望他以Super Junior隊長的身分，擔起責任帶領Super Junior到最後。

希澈（金希澈）

如果只看外表，看起來可能有點自大、冷淡，但跟外表不同，他的個性不會這樣。他是個內心非常溫暖的人，很講義氣也有很多優點，長得也非常帥。

不過，歌唱實力以歌手來說稍嫌不足，有好的時候也有差的時候。

藝聲（金鐘雲）

唱歌時的聲音，真的是藝術。個性也很有趣，我覺得是個擁有很多種才能的人。能夠將Super Junior的歌的優點帶出來。

神童（申東熙）

他的舞蹈好到有個暱稱是Super Junior的多才東【多才童是把chegan（能迅速處理事情的才能）＋don（申東熙的東）合併起來】，在節目上表現得也非常完美，大概就像他母親所說，從小就邊看電視邊模仿舞蹈才會這麼厲害吧。饒舌也很強，beatbox也蠻不錯的。

最近除了做DJ，也有擔任兒童節目的主持人，發揮著各方面的才能。

晟敏（李晟敏）

很可愛，很像小孩。晟敏最愛撒嬌這件事在粉絲之間也很有名。

可能是因為這樣吧，粉絲也都非常喜歡晟敏喔！

銀赫（李赫宰）

非常可愛。我們學校的老師 過銀赫喔。

所以從老師那邊聽過銀赫的事情，聽說他國中的時候是優等生呢。

也會念書，跳舞也很強。

東海（李東海）

帥哥。還有，眼神也是很能激發母性本能的那種類型。

邊唱歌邊跳舞的時候，不知道是不是因為肺活量不足而使聲音有點顫抖，不過唱起情歌有

種東海才能唱出的歌聲。

始源（崔始源）

找不到缺點，除了長相、身材、歌聲、演技和舞蹈，全都完美之外，個性也很好，是個完

美的男人。

厲旭（金厲旭）

厲旭的歌聲非常悅耳。高音也能輕易地唱出，真的是美聲。

最近也常運動，好像是為了讓身材看起來更好。不過希望他再胖一點呢，實在有點太瘦了。

起範（金基範）

起範啊，長得很帥。最近不太有機會看到他呢。因為以演員身份活動的關係吧。雖然希望他能多以Super Junior的身分出現，不過起範如果志在發揮演技及演出廣告，那應該照他自己所想的去做，不過還是想看他做為Super Junior的成員的樣子呢。

圭賢（曹圭賢）

聲音很好，歌唱得也很棒。是會唱到連歌唱界的大前輩們都誇獎的程度唷。

不管問誰都會說出「厲害。」

Q. 歌唱得最好的成員是？藝聲？圭賢？

藝聲跟圭賢不同。聲音不同。

藝聲擅長高音及即興發揮，而且擁有嘶啞，有男性魅力的聲音。

圭賢的歌聲是適合甜甜的、安靜的音樂的那種類型。

追星小筆記

追星小筆記

我愛Super Junior：你所不知的Super Junior大蒐
秘 / Super Junior研究會著. -- 初版. -- 新北市：繪
虹企業, 2013.01
　　　面；　公分
　　ISBN (平裝)9789868895119

　　1.歌星 2.流行音樂 3.韓國

913.6032　　　　　　　　　101025484

愛偶像004

我愛Super Junior
★你不知道的Super Junior大蒐秘★

作　　　者／SUPER JUNIOR研究會
　　　　　　陳靜怡／翁家祥
封面插圖／蔡承峰
排版設計／洪偉傑
發 行 人／張英利
主　　　編／程傳瑜
編輯企劃／大風文化
發行出版／繪虹企業股份有限公司
電　　　話／(02)2218-0701
傳　　　真／(02)2218-0704
E - M a i l ／rphsale@gmail.com
地　　　址／台灣新北市231新店區中正路499號4樓

初版三刷／2016年10月
定　　　價／新台幣250元